捕捉瞬間之美

動物速寫

David Boys 著

周彥璋 校審　　林延德、郭慧琳 譯

視傳文化事業有限公司

捕捉瞬間之美—動物速寫
Draw and Sketch Animals

著作人：David boys
校　審：周彥璋
翻　譯：林延德、郭慧琳
發行人：顏義勇
總編輯：陳寬祐
中文編輯：林雅倫
版面構成：陳聆智
封面構成：鄭貴恆
出版者：視傳文化事業有限公司
　　　　永和市永平路12巷3號1樓
　　　電話：(02)29246861(代表號)
　　　傳真：(02)29219671
郵政劃撥：17919163視傳文化事業有限公司
經銷商：北星圖書事業股份有限公司
　　　　永和市中正路458號B1
　　　電話：(02)29229000(代表號)
　　　傳真：(02)29229041
印刷：新加坡Star Standard Industries (Pte) Ltd.
每冊新台幣：360元

行政院新聞局局版臺業字第6068號
中文版權合法取得·未經同意不得翻印
◎本書如有裝訂錯誤破損缺頁請寄回退換◎

ISBN　986-7652-26-6
2004年9月1日　初版一刷

A QUARTO BOOK

Distributed to the trade and art markets in North America by
North Light Books,
an imprint of F&W Publications, Inc.
4700 East Galbraith Road
Cincinnati, OH 45236
(800) 289-0963

Copyright © 2003 Quarto Inc.

All rights reserved. No part of this publication may be
reproduced, stored in a retrieval system or transmitted in any
form or by any means, electronic, mechanical, photocopying,
recording or otherwise, without the prior permission of the
copyright holder.

ISBN 1-58180-311-7

QUAR.LDA

Conceived, designed, and produced by
Quarto Publishing plc
The Old Brewery
6 Blundell Street
London N7 9BH

Senior Project Editor: Nadia Naqib
Senior Art Editor: Penny Cobb
Copyeditor: Hazel Harrison
Designer: Tania Field
Photographers: Colin Bowling,
　　　　　　　 Paul Forrester
Proofreader: Alice Tyler
Indexer: Pamela Ellis

Art Director: Moira Clinch
Publisher: Piers Spence

Manufactured by
Universal Graphics Pte Ltd., Singapore
Printed by
Star Standard Industries Pte Ltd.,
Singapore

目錄

引言

長久以來，人類與動物就有著密不可分的關係，不論是獵物或替人們工作的陸地上的動物。早在史前時代，動物就常出現在雕塑與繪畫作品中。可惜的是，今天對大多數的人而言，這種與動物間的關係反倒變得淡薄了，即便仍有關聯，那種關係也較以往膚淺許多；我們將野生動物視為生活在另一世界的生物，只能在動物園中，或藉由觀景窗以單筒或雙筒望遠鏡看到牠們。

縱然如此，只要看動物世界一眼，驚奇與敬畏之感自會油然而生。我在很小的時候就有這樣的感受了，而且深深地覺得：唯有透過速寫與繪畫，才能表達出我真實的感受。

雖然我必須承認，動物並不容
易畫，但我也真心地鼓勵大家不要太
倚賴照片，照片是有用的工具，但絕不能替
代由繪畫所獲得的深入知識。

當人們在倫敦動物園中看到我在速寫時，他們最常問的問題
就是：「為什麼不照相？然後看著照片畫？」雖然有時我的確會
運用照相機，但照片總不如速寫能讓我滿意。照片所提供的資
訊，往往不是太過就是不及，而且照片將動作凝結，因此往往都只
能見到整體動作中被凝結住的瞬間而已。
只要透過練習，就會發掘速寫的樂趣，而且當所有的東西都逐步地
呈現出來，並發覺能捕捉到生命的動感時，那種興奮的情緒是筆墨
難以形容的。希望本書不僅能啟發靈感，也能成為促成速寫的動
力，就讓我們一起開始這個令人心動的主題吧！

David Boys

各專題所需材料

以下將各專題所需要用到的材料都條列出來。除非有特別註明，請一律使用高品質的畫紙。

特別要注意的是：彩色鉛筆與粉蠟筆不僅色彩種類繁多，而且各色彩所使用的名稱也因製造商的不同而迥異。基於這個原因，彩色鉛筆與粉蠟筆的顏色都將以一般通用的名稱稱之（例如：藍色、橙色），而不採用任何單一製造商所用的專有名稱。可以就個人所慣用的系列中，選取與各專案最相近的顏色。

至於畫筆的大小，則可依個人的喜好與畫作的大小來決定。因此畫筆的大小，在此僅以「小」或「大」表示，如此旨在提供諸君一個選擇的指南。

但是如果手邊的畫具還不完備，也沒有關係：因為書中所收錄的專題，目的只是要幫助發展出詮釋動物繪畫的獨特見解的踏腳石而已，更何況不論是哪一種藝術，敏銳的觀察力才是邁向成功的不二法門。

家畜類・2B鉛筆・美工刀

鶴・鵜鶘色粉彩紙・彩色鉛筆：黑色與白色

駱駝・灰色粉彩紙、褐色臘筆、焦茶、白色

鵜鶘・HB、2B、3B、5B、6B鉛筆・9B石墨條・可搓成細條的軟橡皮擦・一般橡皮擦

美洲豹・2B、3B、8B、9B鉛筆・6B與9B石墨條・可搓成細條的軟橡皮擦・一般橡皮擦

小馬・蠟鉛筆：黑色、深棕色、紫色、紅色、紅棕色・美工刀

曼島貓・米黃色粉彩紙・4B鉛筆・蠟鉛筆：深褐色、棕色、黑色和白色

企鵝・水彩紙・2B鉛筆・水彩顏料：鈷藍色、法國紺青色、淺紅色、派尼灰、土黃色

棉冠狨・冷壓水彩紙・2B鉛筆・貂毛或合成毛中至大號畫筆・水彩顏料：焦赭色、鈷藍色、淺紅色、淺黃色、派尼灰、生赭色、法國紺青色

黑頰愛情鳥・冷壓水彩紙・2B與4B鉛筆・貂毛或合成毛中至大號畫筆・水彩顏料：暗紅色、岱赭色、鈷藍色、鈷綠色、那不勒斯黃、生赭色、血紅色、法國紺青色、溫莎黃

長尾黑顎猴・熱壓水彩紙・3B鉛筆・炭筆條・水彩顏料：安特沃普藍色、岱赭色、胡克綠色、檸檬黃色、派尼灰、棕茜黃色、生赭色、鈷藍色、錳藍色・貂毛中至大號畫筆

海鳥群・粗糙的水彩紙・4B鉛筆・水彩顏料：鈷黃色、鈷藍色、淺紅色、法國紺青色、土黃色・貂毛中至大號畫筆

群鹿・暗黃色粉彩紙・彩色鉛筆：棕色、灰色、綠色、紅色、紫色、白色、黃色

飛翔的鳥・4B鉛筆・水彩顏料：天藍色、鈷藍色、淺紅色・貂毛中至大號畫筆

長頸鹿・棕色粉彩紙・炭筆條・彩色粉彩筆：藍色、綠色、紅色、橙色、白色、黃色

速寫寵物狗・米黃色粉彩紙・4B鉛筆・彩色粉彩筆：藍色、棕色、灰色、橙色、紅色、白色、黃色・黑色蠟筆條

速寫寵物鼠・B、2B、HB與4B鉛筆・軟橡皮擦

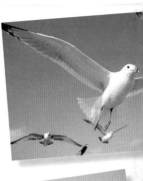

準備工作

雖然動物與其他主題相較起來，並不會特別難畫，但也頗具挑戰性。首先，動物不會維持相同的姿態讓畫者有充裕的時間可以深入地畫；其次，動物身上通常都覆蓋著毛皮或羽毛，有些動物的毛皮上還有著非常惹人注目的圖案與花樣，因此要想瞭解其毛羽之下的形態就更加困難了。最佳的開始方法就是觀察，「熟悉速寫主題」是要自信地下筆速寫的第一步。

速寫熟悉的動物

與其一股腦兒地衝到動物園，不如畫些常在左右出現的或容易找到的動物較佳。家庭中常馴養的寵物，如：貓、狗、兔子，甚至魚或籠中鳥，都是不錯的起始點，如果住在鄉村，那麼馬、羊或牛都是值得一試的主題。馬匹與牛群的優點是有較短的毛皮，因此較易見到基本的身型輪廓。此外，農莊的動物可以群體或單獨的形式進行速寫，更可與所處的情境結合。不論選擇何種情境下開始速寫，隨時攜帶速寫簿都不失為明智之舉，如此就可以在時間許可的情形下，利用零散的時間速寫動物特有的行為或滑稽的動作。

動物園與野生動物園

一旦能建立起自信，就不妨試試更具異國風味的動物。動物園中就有不少能成為主題的動物，但動物們所處的背景並不一定都理想，此外更受光線與周圍環境的影響，而這些是使速寫展現真實感的重要因素。速寫動物園中的動物的一項優點是：這些動物都已被侷限在特定的範圍內，因此不論畫到那，第二天都能繼續，反正那些動物是跑不掉的。野生動物的情況與此就有天壤之別了，看到牠們的時間往往都不足以完成一幅速寫。在這種情況下，速寫就有賴於記憶與快速筆觸的結合，但最重要的是要能與牠們所在的自然環境結合，畫出大自然對動物的影響以及兩者之間的交互作用。

進行第一次的速寫

寫生時盡可能攜帶少量的畫具，因為帶一堆無用武之地的畫具，對速寫是不會有所幫助的。此外，更須隨時準備好可以開始速寫，因此與

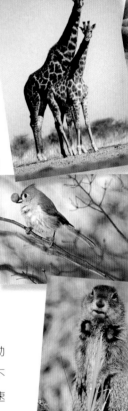

另一個世界
來趟動物園之旅，就可以輕易地速寫許多遙遠國度才能見到的動物。但也別忘了到臨近的海邊或森林走走，其中都隱藏著畫不完的豐富主題。

熟悉的主題
在開始速寫動物時，最好是由觀察周遭的動物或容易見到的著手。

必需用具
寫生時不要使過多的畫具成為負擔。如以下所列的簡單工具：幾枝鉛筆、一本速寫簿、蠟筆、原子筆與橡皮，也就綽綽有餘了。

其以畫袋的方式攜帶畫具，不如在隨身的口袋中裝幾枝筆、鉛筆與速寫簿更好，畢竟精彩的鏡頭往往是一去不返的。盡可能快速地速寫，將所見的都以線條記錄在速寫本中，至於要思考的問題就留待以後吧！此外也應注意到自身的保暖與舒適，因為唯有如此才能完全專注於速寫。在冷冽的寒冬速寫時，攜帶一瓶熱飲也不失為明智之舉。

不論如何，在速寫之初就應瞭解到幾乎所有的主題都不會是靜止不動的，因此別想偷懶地找隻正呼呼大睡的動物進行速寫，因為這是很無趣的。反之，應該以正在活動並擺出各種姿態的動物為目標。嘗試找出簡單的形態，而不受複雜的毛皮表面花色與質感的影響，這些是保護動物不受天敵攻擊的保護色。如果最初的作品不盡理想也不要氣餒，只要持續不斷地畫，並多方觀察主題，遲早一定能自信地作畫。

形態與質感
開始速寫時，應專注於動物的形態而非其表面的圖案。但專注於形態的同時，也不可忽略了動物界所呈現出的五花八門的質感與色澤。

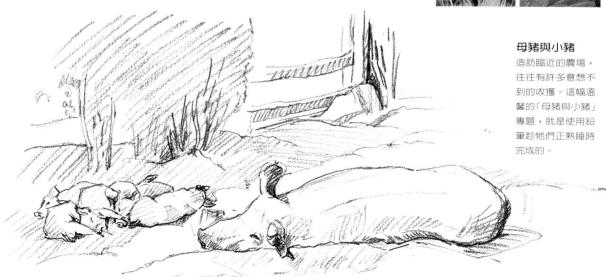

母豬與小豬
造訪臨近的農場，往往有許多意想不到的收獲。這幅溫馨的「母豬與小豬」專題，就是使用鉛筆趁牠們正熟睡時完成的。

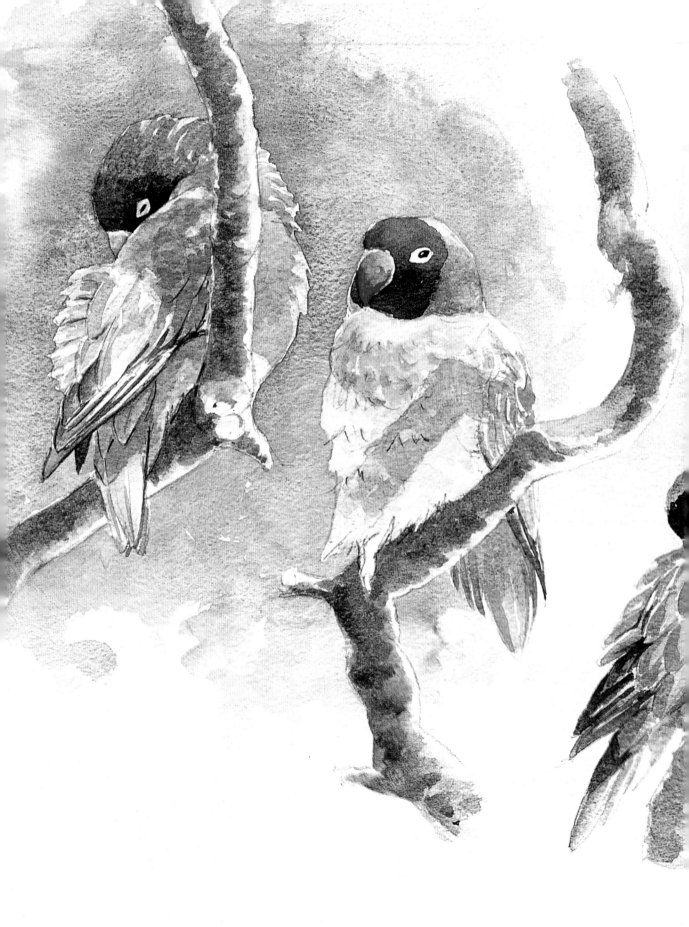

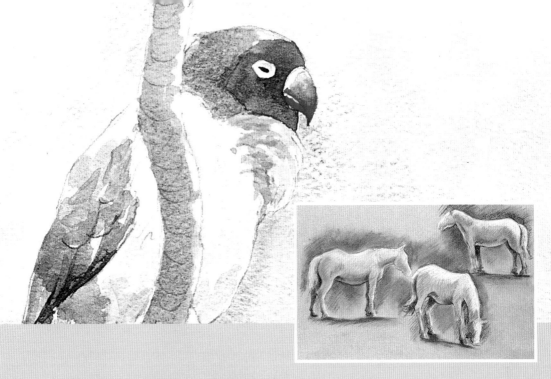

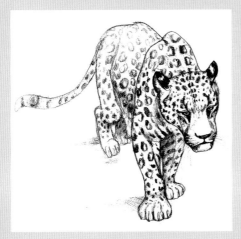

基礎篇

在這個章節中，本書將速寫最重要的基礎理論與技法，綱要式地列出。因此，在本章節中區分出了不同的主題，例如：學會觀察或色彩運用，至於其中所包含的理論則是運用簡單的練習，將理論由淺入深的一步步演示出來。

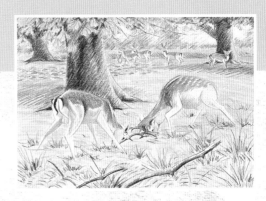

學會觀察

剛開始嘗試動物速寫時總有許多挫折感，因為會不斷地擦掉與重新思考。這往往都是對動物的形態與細節不夠瞭解所造成的，所以也不必太過擔憂。速寫的過程也就是學習觀察的過程，因此速寫愈多，對主題的瞭解也就愈多。

主要的元素

首先，要嘗試辨認出與表現動物形狀相關的基本元素。不論採取何種姿態，各部位之間都是彼此相連、相關的；當頭部轉動時，身體就會隨之呈現特殊的角度，同時也將影響到整個身體的平衡，因此這種關係可以用「牽一髮而動全身」來形容。這也是在最初速寫的線條中應抓住的姿態的重點。

最初一定是由嘗試性的速寫甚至半途開始，這一點自不待言，但不必擦掉這些嘗試性的速寫，因為不論是多粗糙與不完整，這些都代表最初所見的。縱使對所速寫的結果不滿意，也就當是學習過程中的一部份吧！從這樣的過程中，將逐漸累積主題的知識，就好比學習注音符號的過程一般。

觀察與了解

在開始速寫前，先花時間單就動物位置的變換進行觀察。同時，注意不同的光影方向對其形態的影響。

鳥的局部速寫

鳥可以很容易地簡化為頭、身體、頸與足部。嘗試速寫不同姿態的鳥，直到能掌握其身體的形狀為止。

多樣的速寫

當所選擇的主題做出有趣的姿勢時，就在同一頁即時進行速寫，不必翻頁，也不必試圖回頭想去完成未完成的速寫。如此在結束速寫時，同一頁中應包含了許多未完成的片斷速寫，但這比在一頁頁中畫些不同且不連續的專題，更有助於展現主題的動感與對整體的瞭解。

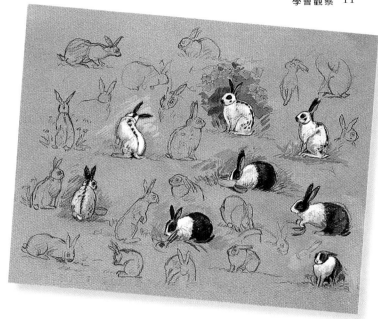

整體的形狀

最常犯的錯誤，就是隨著動物高低起伏的外形毫不遺漏細節地畫；這種方法就是見樹不見林，忽略動物本身是一完整個體。因此一定不可以忘記整體的形態，並試著表現動物三度空間的質感，如此才能畫出具質量的個體。就好比做一尊雕塑，最初不過是由鐵絲做成的雛型，然後再逐次地加上黏土建立體積，速寫也是如此，在基本的結構上加入相關的細節。

脊椎骨與圓滾滾的肚子是具特色的起始部位，而其他的部位也都由此延伸出去。將圓滾滾的肚子想像成由鐵絲般的四肢支撐著的蛋或圓柱體，專注於這樣的影像，再處理頭與四肢前先分析方向軸與平衡線。

找出重量分佈的情況，以及這與動物解剖上的關係，例如：重量是否會因此而集中於身體的特定部位。這些首次畫出的結構線關係著姿態與站姿的正確性。

一旦累積了一些經驗之後，就不必再將這些線條畫入畫面，但在作畫的過程中應永存心中。例如，當四肢都著地支撐著身體時，應在著地處做記號，畫出在地面上所形成的圖案。

多樣的速寫
將想畫的主題的各式不同姿態畫在同一張紙上，可以更熟悉主題的身體與動作。

比例與測量
在要速寫的動物身上想像如下般的格子。如此對其身體各部位間相對的距離可以有粗略的概念。

基本形狀
在主題的基本輪廓線確立後，就可以運用簡單的幾何形狀，例如：如積木般的塊狀、圓柱形、或角錐形，來建立一脖子、頭、四肢及身體其他部份的形體。你的速寫就會更具立體感。

檢查與測量

一旦開始速寫後，就要有固定的系統來測量比例與形狀。由於動物不斷地動，因此很難運用標準的鉛筆與大拇指測量方式，這時就需要依賴直覺了。為有助於分辨出比例，可以將整體的形狀畫分為想像的格子，此外正面形狀又與負面的相比對，例如腿之間的空隙部份（參見第72頁）。

練習 I

家畜類 畫家：Sandra Fernandez

速寫不斷移動的動物有時會相當令人氣餒。因為每當這些動物一改換姿態，整體的形狀也就改變了，因此少有機會可以好好地分析其基本的構造。不過，農場中的動物一般而言較為靜態，因為牠們大部份的時間不是專注地吃草，就是在打瞌睡，因此比起野生動物來問題是比較少。開始速寫前先觀察，尋找主要的形狀與移動時特有的模式，然後才開始速寫連結的部份，例如：耳朵、臉的一側與前腿。不要試著想將速寫完成或想擦除錯誤的部份，一旦動物移動了，就跟著畫出下一個動作。

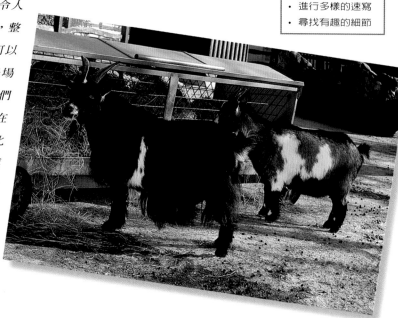

山羊

階段 I
嘗試性的開始

■ 最初的速寫呈現學習的過程，且所曾經嘗試而獲得的資訊都將累積在知識庫中。不論速寫的主題為何，都必須由觀察開始，並運用線條表現出主題的精髓。隨著對主題的瞭解愈豐富，就能愈斷然且篤定地速寫，因此要專注於相同的主題，並要有不屈不撓的意志。嘗試迅速且用直覺來速寫，用一張足以容納數個速寫圖的大紙或速寫簿，不停地畫但不試圖回頭完成未完成的部份或進行潤飾，一頁滿滿的雖都是未完成的速寫，但這比一幅小心地完成的單一動物繪畫，代表更完整對動物的瞭解。

使用筆與墨水或原子筆、氈頭筆甚至鋼筆，都是鉛筆的替代品。往往愈知道錯誤不能擦掉時，愈能充滿自信地畫。

使用軟質的鉛筆〈2B或4B〉，以柔和且流暢的線條畫，是理想的開始。準備數枝削尖隨時可用的鉛筆，因此就算有一枝用鈍了，仍能換一枝繼續。

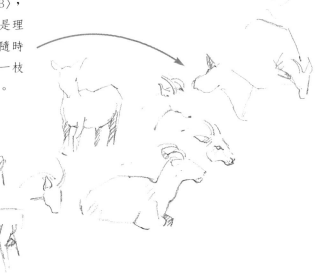

階段 2
累積知識
■ 畫得愈多，對主題與速寫技巧，學得愈多。這些記錄片片斷斷的訊息，都將成為知識，並可以訓練記憶，使更具自信地畫出下一張速寫。

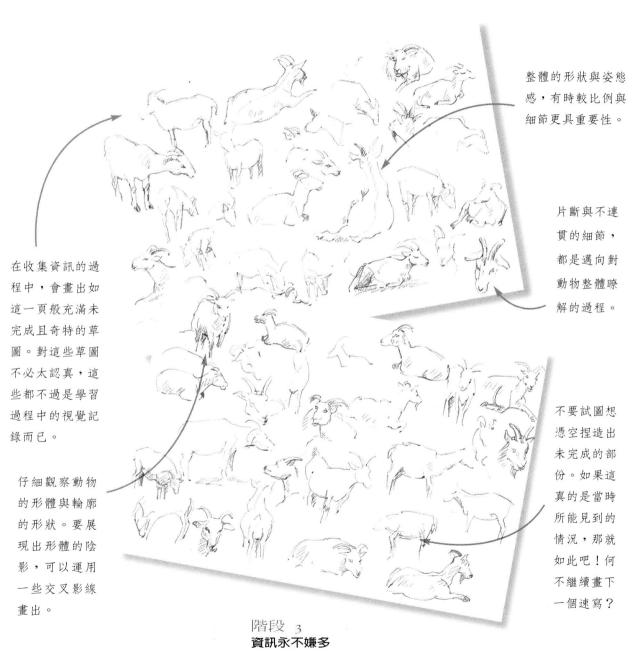

整體的形狀與姿態感，有時較比例與細節更具重要性。

片斷與不連貫的細節，都是邁向對動物整體瞭解的過程。

在收集資訊的過程中，會畫出如這一頁般充滿未完成且奇特的草圖。對這些草圖不必太認真，這些都不過是學習過程中的視覺記錄而已。

仔細觀察動物的形體與輪廓的形狀。要展現出形體的陰影，可以運用一些交叉影線畫出。

不要試圖想憑空捏造出未完成的部份。如果這真的是當時所能見到的情況，那就如此吧！何不繼續畫下一個速寫？

階段 3
資訊永不嫌多
■ 當試圖想將主題捕捉到畫紙上時，似乎有收集不完的相關資訊，而且不論有多少，似乎也都嫌不足。因此如果你有足夠的耐力與專注力，就盡情地在畫紙上畫吧。

母豬與小豬

階段 1
冒險

■ 小豬們活力充沛地動個不停,真不知該從何下筆才好,因此做好冒險與犯錯的準備吧!一旦在令人氣餒的畫紙上畫下幾筆粗略的線條後,就會發現畫畫的手,動得有如小豬仔們般興奮且迅速了。

動物聚集時,可將其視為一基本的形狀處理,然後輕柔地加上耳朵與尾巴等細節。

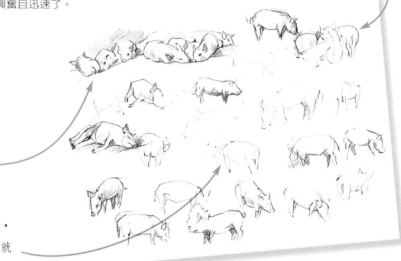

當動物們長時間停止休息時,就可以獲得較多的訊息,速寫也就比較斷然且肯定。

但當動物們騷動不停時,能畫出數筆的輪廓形狀就應感到相當滿意了。

階段 2
對比的形狀

■ 母豬的到來,使得有機會可以評估成豬與小豬間的大小對比。此外,更可以看到小豬仔與母豬間有趣的行為活動,例如:當母豬一出現,小豬們就開始追著母豬吸奶。要捕捉這些稍縱即逝的片斷,就要迅速不停地畫,將瞬間所發生的狀況盡可能地捕捉住最多的訊息。

找尋幽默的活動為速寫中加入趣味與興奮,例如:一隻疊在另一隻身上所形成有趣並列的形狀。

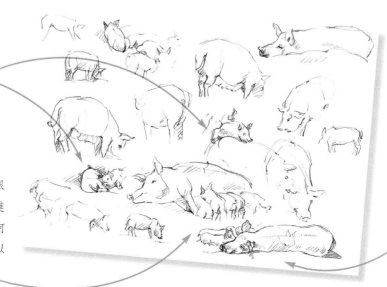

永遠不要滿足於唯一的觀點,隨時準備好在需要時移向其他位置繼續作畫。

初步暖身的速寫,有助於眼腦手的協調,並如汽車般進入「檔位」,因此當有任何有趣的狀況發生時,就可以迅速地速寫了。

階段 3
對焦

■ 當令人興奮的餵食逐漸進入尾聲，動物們既睏倦又滿足，此時能更近距離地研究
形狀、形體，以及特定部位的細節，也可以在速寫中加入背景元素，以表現出動物
所處的情境。如果想使速寫能更進一步完成為一幅繪畫的話，這點就非常重要，因
為在之後的階段中也將再難加入背景了。

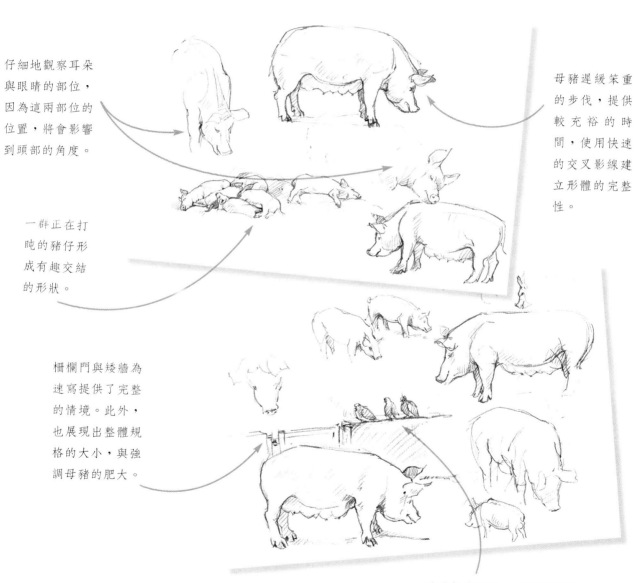

仔細地觀察耳朵
與眼睛的部位，
因為這兩部位的
位置，將會影響
到頭部的角度。

一群正在打
盹的豬仔形
成有趣交結
的形狀。

母豬遲緩笨重
的步伐，提供
較充裕的時
間，使用快速
的交叉影線建
立形體的完整
性。

柵欄門與矮牆為
速寫提供了完整
的情境。此外，
也展現出整體規
格的大小，與強
調母豬的肥大。

隨時提高警覺，注意周遭可
增加畫面趣味性與幽默感的
動物。

練習 2

鶴 畫家：David Boys

鶴的形體雖簡單但高雅，通常都將身體平衡於中央的位置，因此容易觀察到其結構，並可以流線型的線條表現其輪廓。但畫家不只「描繪」簡單的輪廓線，這些線條更用心的想表達出其曼妙的姿態，與其移動的形式。不論速寫何種動物都必須具備一種基本能力，就是要能由複雜的外觀下看到其內在形體的基本形狀，因此只要時間許可，多花些時間觀察主題，逐漸就可以辨識出其形狀、姿態與站姿。

練習重點
- 確認主要的形狀
- 採用視覺測量
- 賦予平衡感

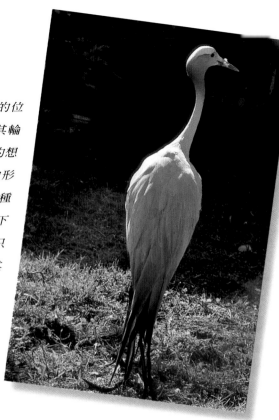

階段 1
中心質量

■ 在速寫生物時，可以迅速地由視覺收集到許多的訊息，有時反倒不知該從何處開始，一般而言，肥大的身軀是最好的開端，因為身體的其他部位也都是由此發展出來的。以此練習中的鶴為例，身軀的部份可視為是一個蛋型。一般的狀況下，畫家都會在進行到將近完成的階段後才再進行下一步，但在這個示範中畫家則是先計劃性地畫出數個表現不同站姿與角度的形狀。

考慮如何將各形狀放入畫紙的範圍中，並預留作畫空間。

為能有助於辨識出蛋型的角度，畫出方向性軸可能是會有所助益的。

階段 2
支撐整體重量

■ 鶴主要的身體重量由細長的雙腳所支撐，並離地面有段距離。速寫的初期就必須要抓出準確的比例，因此以視覺測量的方式找出腿與身體的比例，以及不同關鍵點間的距離。觀察鶴如何保持相當靜止的狀態，就可以實際地運用鉛筆與其上移動的拇指加以測量。

不要嘗試對腿部做更細膩的描繪。在這個階段中，只要畫出如樹枝狀的腿與約略的關節部份即已足夠。

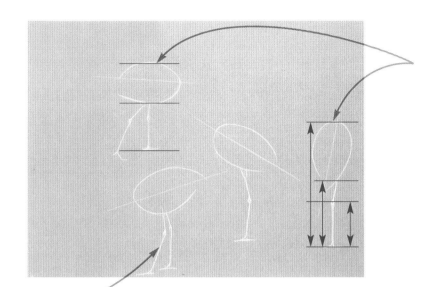

直到對主題熟悉並有自信下筆速寫後，在紙上畫出各種測量的參考線才有用處。

可以運用鉛筆，比較動物身體各部位的長度。注意主題，將垂直握著鉛筆的手臂伸出，然後移動其上的拇指測量長度。

階段 3
平衡點

■ 比例正確後，還要將整體重量的分佈表現出來，速寫才具說服力。動物可能將重量分散到四條腿，或其中的三條腿上，但這隻鳥則主要將重量集中於一條腿上。如何具平衡感地畫出兩腿，對整體速寫的構造具有重要性，因此要仔細地找出平衡線。

雖然可以看到兩條腿，但身體大部份的重量都集中在一條腿上，因此重量集中的腿，也就是平衡線之所在。

平衡線由腳與地面接觸的點垂直向上與身體相交。因此在速寫的早先階段就先將此線畫出。

階段 4
移動的頭部

■ 不久就會發現其頭與頸部不停地在動,每秒都呈現出不同的形狀與角度。與其不斷地追逐這樣的變化,不如先決定一特定的姿態,依據心中既定的組成,並追隨著正確的感覺將其餘的形狀畫出。

將頭部視為一簡單的蛋型,並以身體其他部位為依據定出其位置。而脖子決定了頭部的角度及與身體間的距離。

畫出具方向的軸線,對決定頭部的角度或許會有助益。如果依據速寫的其他部位定訂頭的位置,那麼之後無論頭的位置如何變化,也都不至於再混淆了。

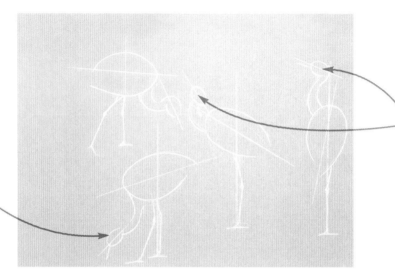

階段 5
交叉平衡

■ 整體的形狀,直到畫出「尾部」的形態後才算完成。這個肥大的形狀並不真的是尾部,尾部仍隱藏其下;這其中尚包含有翅膀第二層延伸過來的羽翼。這部份的羽翼,是在不斷演化之後形成的,具有與頭頸平衡與展示的功用。這部份的羽翼是鶴獨特的特色,如果是在鶴脫毛換毛的時節進行速寫,則整體就會顯得怪異而不平衡,且缺乏韻律。

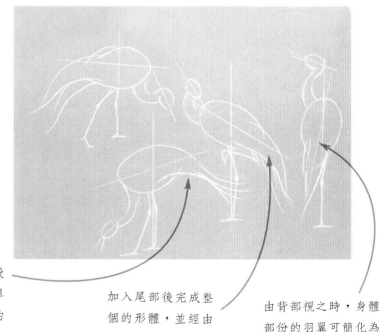

此時尚無必要投入畫細節;簡單地勾勒出羽翼的形態即可。

加入尾部後完成整個的形體,並經由身體、頭與頸建立整體的韻律。

由背部視之時,身體部份的羽翼可簡化為狹長的三角形。

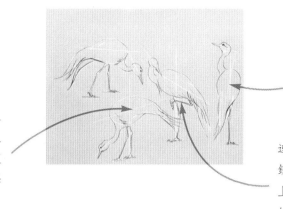

注意只需幾條精心速寫的線條，就可以捕捉住鳥的形狀與姿態。

白色的蠟筆線條並不必然成為畫家速寫中的一部份；這些線條都只是解釋建構過程之用。

速寫需要持續磨練敏銳的感官，才能在紙上畫出流暢且有意義的線條。

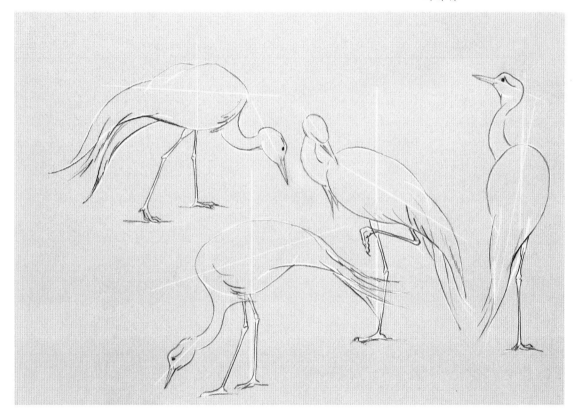

階段 6
建構的過程

■ 所有藝術家處理與形體及動作有關的速寫，都經過如本頁所示的類似建構過程。隨著經驗不斷的累積，在畫線條的過程中就會不加思索地以直覺採用這樣的過程。畫家們常說「要把眼睛放進去」，就是指要發展出優異速寫不可或缺的「眼手腦協調」。

練習 3

駱駝 畫家：David Boys

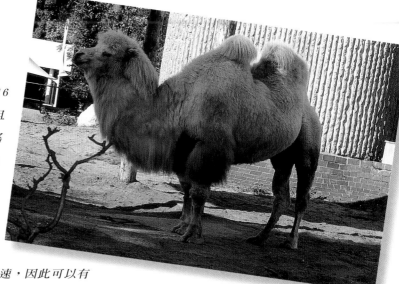

這些其貌不揚的雙峰駱駝恰與第16至19頁優雅的鶴鳥速寫成對比，笨重且累贅的雙峰使這些駱駝走起路來左搖右晃，一副走不穩的模樣。但這雙峰可是這動物賴以生存的救生包，其中充滿了在其故鄉的蒙古大草原上生存所需的油脂。這些駱駝強壯如雕像般的形狀，使牠們成為最佳模特兒，再加上牠們不像其他動物移動快速，因此可以有較充裕的時間研究其形體與姿態。最理想的情況就是分別在夏天與冬天來觀察這種動物，因為牠們在這兩季中幾乎像是不相關的兩種動物。冬天時牠們厚重的毛皮將其下的形體遮蔽，而夏季脫毛後就露出了健壯平滑的肌肉。

> **練習重點**
> · 檢查形狀與比例
> · 以線條圈畫形體
> · 平衡身體

階段 1

最初的線條

■ 本階段的目的在於捕捉動物整體的姿勢，並表現出形體的量感。在速寫活的生物時，首先要克服的就是不知動物會維持相同姿勢多久的那種不安與煩躁感。最佳的解決方法就是在速寫前先努力地看個夠，想清楚之後，再畫下線條。

這些重要的線條表現出動物的站姿。雖然線條不連貫，也未依循輪廓線，但卻彼此相關地表現出動物的整體。

要確定腿的位置是否正確的好方法，就是畫出腳與地面接觸所形成的圖案。如果覺得有幫助，那畫出又何妨呢！

為得到正確的透視，因此依循腳與地面接觸的點畫出兩條方向軸。

階段 2
檢查比例

■ 在進行潤飾速寫前，先檢查最初所畫構成形體的線條是否彼此成比例，這是很重要的。但當所畫的是既會動又活生生的模特兒時，很難會有充裕的時間運用鉛筆與大拇指測量法測量，這時就有賴用更快速的視覺檢查。

檢查比例的方法之一，就是在速寫主題上假想有垂直與水平線條所組成的格子。經由檢查線條間的空間，即可達到測量的目的。

藉由觀察負面的形狀〈參見第72頁〉就可以檢查比例與角度。負面形狀中有較少的細節，因此較其他的完整的形體更容易做形狀的辨識。

其他任何與主題有關的形態，就如這段木頭，都應在較早的階段就加入。因為這些都可能是速寫中的重要元素，而在較後的階段中才想要加入，可能會有困難。

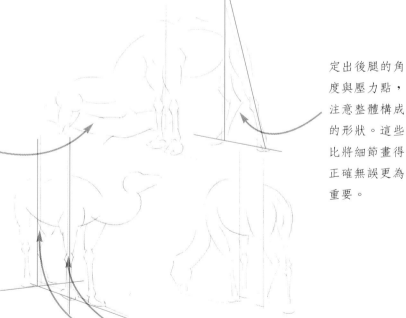

定出後腿的角度與壓力點，注意整體構成的形狀。這些比將細節畫得正確無誤更為重要。

階段 3
身體的平衡

■ 此外，尚需檢查重量的分布，在進一步處理速寫前，先定出所謂的平衡線或壓力線。一般而言，四條腿的動物要考慮到兩個平衡點。有時重量單由前面或後面的兩條腿承受，也可能只由一條腿承受整體的重量。由觀察上升的臀部與肩胛骨，就可以判定是那一條腿受力。為能更簡潔地解釋這一點，畫家又畫了一個不同姿勢的速寫。

垂直地拿著鉛筆，以找出承受大部份重量的壓力線，並輕柔地畫出這些線條。

階段 4
圈畫體積與質量

■ 使用調子可以很快地建立三度空間的形體〈參見第34至35頁〉，但運用線條也有不同的方法可以表現。其中一種方式就是沿著形體輪廓線，畫出如同地圖般的線條。這種畫法有時也被稱為環狀明暗法，雖然這可能不是藝術領域中所要達成的效果的一部份，但就學習過程而言非常有用，因為這可促使畫者去抓住形體的觀念。

在速寫形體線時，要避免想太多輪廓線。就假想自己具透視眼，可以看穿並圍繞著主題畫出能表現體積的線條。

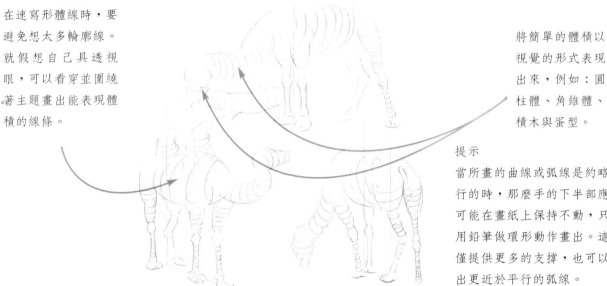

將簡單的體積以視覺的形式表現出來，例如：圓柱體、角錐體、積木與蛋型。

提示
當所畫的曲線或弧線是約略平行的時，那麼手的下半部應盡可能在畫紙上保持不動，只運用鉛筆做環形動作畫出。這不僅提供更多的支撐，也可以畫出更近於平行的弧線。

階段 5
強調性的線條

■ 這些速寫主要都是做為教學輔助之用的，藉由一連串建構的過程，展現畫家如何完成一幅速寫。較深的線條表示實際要被強調出來，也是使速寫更接近完成的相關部份。

在建構的階段中應使用淺色的畫材〈例如此處所應用的蠟筆〉，然後再用較深重的畫材畫出需強調的主要線條。

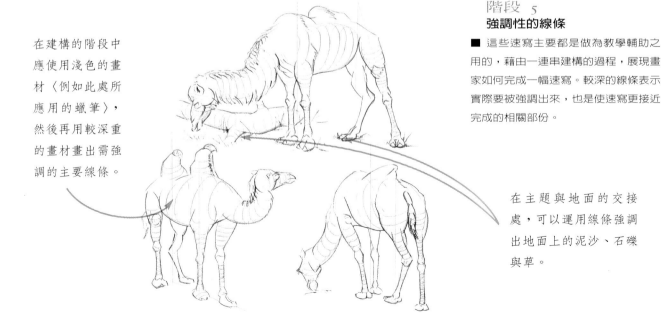

在主題與地面的交接處，可以運用線條強調出地面上的泥沙、石礫與草。

在深暗的陰影部位以粗略的交叉影線建立形體,這可以使形體更突出。在之後的階段中仍可將這些筆觸發展得更完善。

一旦建立了基本的結構後,就可以運用確定且具方向性的線條,表現出駱駝頸部長鬃毛的部份。

定出眼睛、鼻孔與耳朵的位置,一旦這些部位畫定後,即使動物移動了位置,也仍能進行加入細節的部份。

階段 6
準備深入發展

■ 在適當的部位加些線條,除能展現出整體的形態外,也能呈現出姿態、態度與位置。至於其他更多的細節,也都只能視為速寫的潤飾,是使速寫更完整所必須的因素,也表現出畫家對主題的詮釋。但一定要記住:速寫並不是主題的複製,而是要將所見的景物以獨特的藝術語言表現出來。

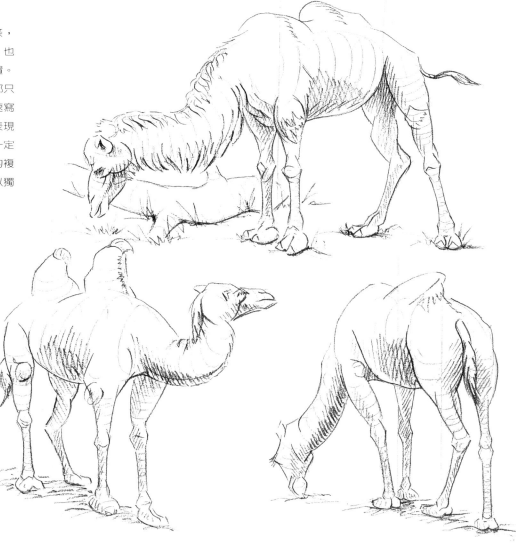

基礎篇

外形下的世界

速寫並非盲目的複製；速寫包含了兩個過程，第一是瞭解主題，其次則是發掘如何畫出所見的景物。速寫的線條不應只是一昧地追隨著輪廓；反之速寫中應包含體積，並要表現出隱藏的形體與動物的動態。因此一旦開始速寫，就必須牢牢記住：所有的線條與筆觸間都息息相關，因此也一定要放到正確的位置。只要少數但正確的線條，就能表現出形體與動態，這比過多的細節更實用。

骨骼構造
先對隱藏在動物身體內自然的骨骼構造有所瞭解，就可以畫出更多更令人信服的不同姿態。

瞭解建構

為能有意義地運用線條，最基本的就是要瞭解形體。雖說如此，但也不必為此而去讀個解剖學學位，但想辦法瞭解並熟悉動物解剖上的架構確是有必要的。因此與自然科學有關的書籍，與博物館的收藏品則都會有幫助的。偶爾，速寫展示的動物或鳥類的骨架，對瞭解動物也是有助益的。此外，多觀察也將會發現許多動物的骨架與人類的頗為相似，只是為因應不同的生活環境而有所變異。對生活環境的適應，造就出了各式各樣獨特的生物。

執行

若能先對所有關節與肌肉運作的極限能先有所瞭解，並瞭解骨骼的架構，這對速寫生物時分析其鮮活的形體將是無價的幫助。例如，要速寫在天空中飛翔的鳥，並表現出飄浮空中的模樣，那麼掌握住翅膀生理結構就非常重要，此外也得花上數小時的時間觀察。雖然隱藏在毛皮下，但如果能先瞭解到：鳥嘴其實與頭骨間是以鍊狀相接的，當速寫到這個缺口時，就可以比單單運用觀察更具有自信地去完成。同樣的道理，除了腕關節與腳趾的部份露在外面，腿的其餘部位則都隱藏在羽翼下，因此如果在速寫前能先研究骨架，相信能更輕而易舉地畫出站姿、走姿、棲息在樹枝上或正要起飛的鳥，結果也將更能令人信服。

有羽毛的朋友
觀察鳥類解剖構造上的組成，不但非常有趣，也很有用，因為我們無法只憑直覺就將鳥類獨特的形體想像出來。

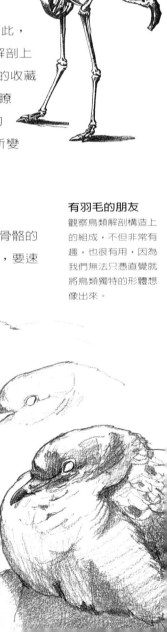

主題與記憶
嘗試瞭解熟悉動物的
構造。觀察愈多，愈
能將觀察所得的外在
形體與內部的結構相
結合。

記憶

　　不論速寫的主題為何，記憶都扮演
了重要的角色，這也就是我們覺得熟悉
的主題較容易速寫的原因，速寫動態的
生物更是如此。一旦對皮毛與羽翼下的
構造有所瞭解之後，就可以憑藉著記憶
畫出第一時間的觀察所得。同時也能
憑著直覺就完成這一切。因此研究得愈多，也就愈能自信地下
筆，也更能注意到線條的品質，也就因為這些因素，使得速寫更讓
人著迷。

食蟻獸，開飯囉！
畫家運用對食蟻獸骨骼
結構的知識為基礎，才
得以將這些外觀上看不
出什麼形狀，而且笨重
的食蟻獸以如此愉悅的
構圖表現出來。

黑冠猴
一隻如這個黑冠猴
般將身體縮成一團
的動物，牠的膝關
節、指關節與骨瘦
嶙峋的臉部結構都
顯而易見。此外，
牠身體的骨骼構造
也與人類相似。

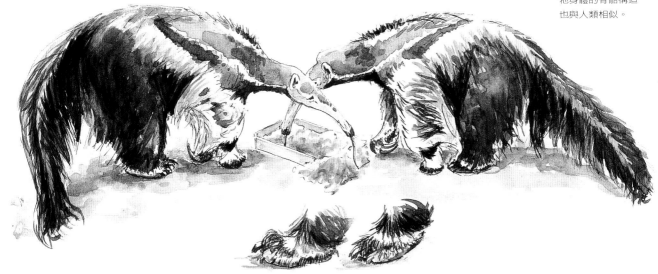

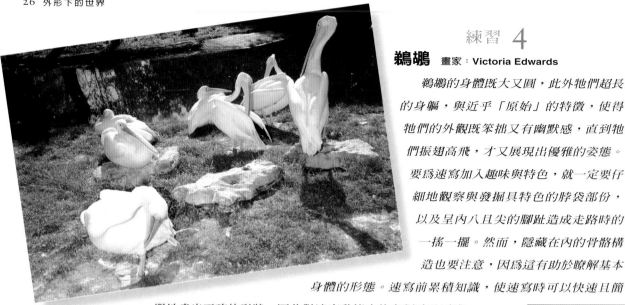

練習 4

鵜鶘 **畫家：Victoria Edwards**

鵜鶘的身體既大又圓，此外他們超長的身軀，與近乎「原始」的特徵，使得他們的外觀既笨拙又有幽默感，直到他們振翅高飛，才又展現出優雅的姿態。要為速寫加入趣味與特色，就一定要仔細地觀察與發掘具特色的脖袋部份，以及呈內八且尖的腳趾造成走路時的一搖一擺。然而，隱藏在內的骨骼構造也要注意，因為這有助於瞭解基本身體的形態。速寫前累積知識，使速寫時可以快速且簡單地畫出正確的形狀，因此對速寫動態中的鳥類助益匪淺。

練習重點

· 由速寫中學習
· 處理調子的不同方式
· 速寫羽翼

鵜鶘的脖子相當長，由許多的脊椎骨所組成，因此不論在餵食或清理羽毛的過程中都展現出其靈活度。

階段 1
暖身準備

■ 建立信心並不斷地由速寫中學習，由使用中等硬度的鉛筆，如：2B或3B，進行初步速寫開始。盡可能保持研究主題的簡單與線性，也就是運用最少的線條表現最多的形狀與姿態。並且在此階段中仔細地思考皮肉下的骨骼結構，以及不同的動作對此結構的影響。

這種鳥是用腳趾走路，因此只可見到腳踝的部份。腿的其他部位都被羽毛所遮蔽，但若知道膝關節與翅膀骨同高對速寫也是有幫助的。

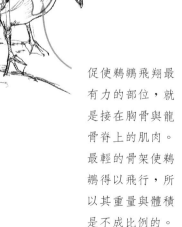

促使鵜鶘飛翔最有力的部位，就是接在胸骨與龍骨脊上的肌肉。最輕的骨架使鵜鶘得以飛行，所以其重量與體積是不成比例的。

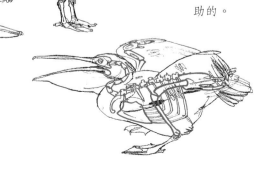

上顎與下顎間銜接的軸心，位於頭骨深層的內部。這個銜接鍊是看不見的，但瞭解其所在的部位將有助於畫出具說服力的鳥嘴。

翅膀是由兩根非常長的「手臂骨」所驅動，而這兩根骨頭中的一枝較另一根略短。

階段 2
累積經驗
■ 不斷地練習與觀察，速寫的技巧一定會有所精進，不僅所描繪的線條會更具視覺上的意義，身體不同部位間的關係也將更具說服力。但由於羽毛覆蓋住大部份解剖上的構造，因此對關節所在部位的知識，將有助於瞭解相對部位大小與比例。

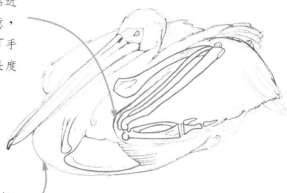

休息時，翅膀貼近身體放置。注意，比較其腕部與「手掌」與人類的長度關係。

在加入任何細節與調子前，先確定基本的結構線條是非常重要的。

階段 3
強化線條
■ 一旦對比例與形狀都滿意後，就可以用軟質的鉛筆，如：5B或6B的鉛筆，以較粗黑的筆觸強化部份的線條。但要注意的是，這種強化並非隨意的亂畫，例如：距離較遠部位的線條，應以較輕柔的筆觸畫出，以表現透視的效果。注意力應集中於畫出鳥類解剖結構上最顯著部位的線條。

縱使在之後的階段中可能會重新處理或擦除這些線條，但輕柔地速寫出羽毛的細節，不僅可表現出形體，也可以表現出角度，這都有助於調子的決定。

光影的變化，在形體上以清晰的線條表現出位於陰影的部位，有助於展現出整體的量感。

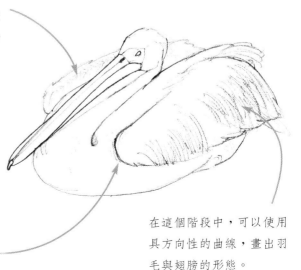

在這個階段中，可以使用具方向性的曲線，畫出羽毛與翅膀的形態。

階段 4
建立調子

■ 在這個階段中，可以開始決定是否要在某些部位中加入調子。先想清楚光源的方向，並注意確實只處理受陰影影響的部位。在這個練習中，光線來自於上方，因此在鳥的背部、頭部及翅膀的上部並不會有陰影，或僅有少量的陰影，相對地翅膀側面，由於未照射到光線，因此呈逐漸變暗的情況。因此加入調子時應盡可能運用影線，如此具有一舉兩得的功用，一來可以表現出羽毛，又可同時建立調子。

一枝削尖的鉛筆繪出乾淨俐落的線條，為作品注入活力，所以軟性鉛筆一定要隨時保持削尖的狀態。削鉛筆時最好使用刀片，而非削鉛筆機，因為用刀片可削出較長的筆尖部份。

使用2B鉛筆，畫出較明顯的陰影部位。

在脖子曲線的中段部位形成一片陰影。利用加陰影的時機，使用中間調子的鉛筆，如HB鉛筆，也同時約略地呈現出羽毛。

在這些部位也不可畫過多的筆觸，否則反而會弱化了整體的調子對比，並喪失三度空間的質感。

使用6B鉛筆，用曲線畫出更多羽毛，並強化原先畫上的線條，以誇張的手法強調羽翼圓滑的部份。

9B石墨條，對於處理深暗如眼睛與鳥喙的部位，是再理想不過的了。對需要精確畫出的細節，就要維持削尖的狀態。

使用橡皮擦平的一面，採取與鉛筆筆觸相反的方向，輕輕地拖曳過軟質鉛筆畫過的線條，可使調子柔和。此外也可以使用軟橡皮擦提亮的方式，畫出羽毛上高光的部位。

可使用不同軟硬度的鉛筆，由硬到軟，使用精巧的筆觸逐漸帶出鵜鶘喙部的細節。

階段 5
整合

■ 速寫到這個階段時，要進行調子的修潤，以表現出三度空間的效果。可以運用不同的方法製造出調子細微變化的效果，例如：混合不同軟硬度的鉛筆、使用橡皮擦使線條散開，或使用軟橡皮擦提亮特定部位的調子。可重複處理相同的部位，直到做出想達到的效果為止，但也需視所使用紙張韌性的不同而異。

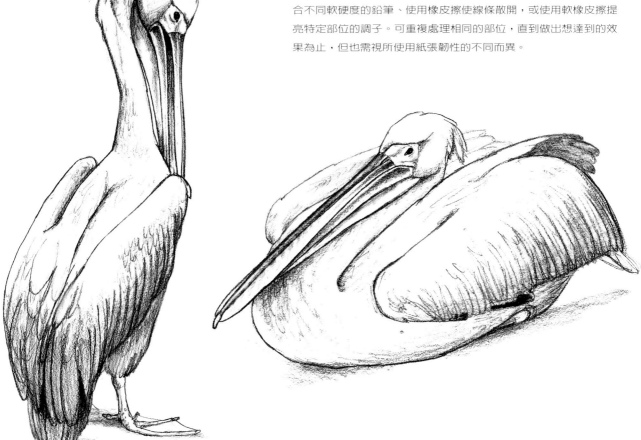

練習 5

美洲豹 畫家：Victoria Edwards

美洲豹可能是貓科動物中姿態最優雅的運動員，此外牠所代表的美、雄壯與敏捷，也使得牠成爲既令人興奮又具挑戰性的主題。而牠之所以能擁有如此的姿態，也得歸功於牠極具韌性與柔軟度的骨骼，因此看到並瞭解「表面」下的解剖構造是非常重要的。在這個練習中，畫家展示出如

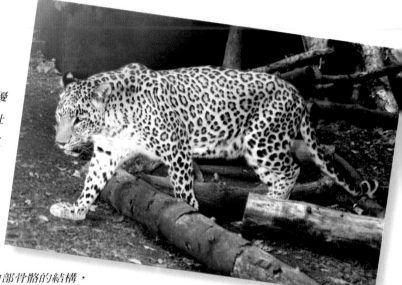

何能藉由想像出內部骨骼的結構，速寫出簡單但令人信服的形狀，然後就以做爲基本架構，在其上加入調子與細節。畫家在此使用的是軟質鉛筆、石墨條及顆粒較細的速寫紙。

<div style="border:1px solid">

練習重點
· 瞭解構造
· 使用軟硬度不同的鉛筆
· 建立形體與圖案

</div>

階段 I

暖身準備

■ 使用2B或3B鉛筆，由一些簡單線條表現形體、姿態與動感開始，選擇不同的姿態，並由不同的角度開始速寫。這將有助於學得動物整體的形狀，以及動物如何在持續的動作過程中不斷重新分配身體重量的情況。隨著美洲豹採取不同的姿勢，其下的骨骼與肌肉也不斷變換著位置，因此就出現了不同的形狀。

當動物保持站姿不動時，將身體的重量平均地分配到皮毛下易見的兩個肩胛骨上。

美洲豹之所以能做遠距離的跳躍，原因就在於後腿不僅較前腿爲長，也有更多的肌肉。膝關節包覆於肌肉中，因此要靠想像才能看出其下的骨骼構造。

走路行進間，可非常清晰地看見身體的重量與壓力，因為與受力腿部同側的肩胛骨將會隆起。

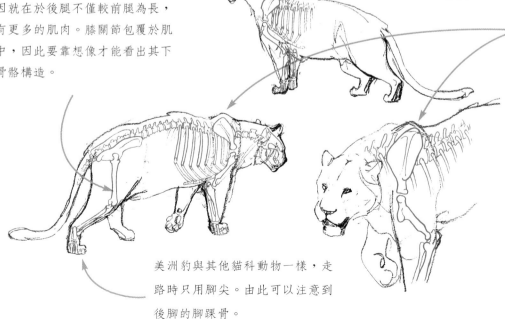

美洲豹與其他貓科動物一樣，走路時只用腳尖。由此可以注意到後腳的腳踝骨。

階段 2
內在的導引

■ 繼續不斷地盡可能畫各種不同的姿態，並試圖想像其下的骨骼構造，以及不同姿勢所引發肌肉的收縮與放鬆的情形。如果可能的話，也應嘗試前縮透視的速寫，因為在這種情況下各部位的比例將會受到透視的影響，但有時也只能隨著主題姿態的變化而畫。這個正面的影像，則提供了研究頭部比例，以及耳朵、眼睛與鼻子位置的機會。

當動物坐著時，股骨向上推且膝蓋部份彎曲，使整個腿部更呈圓形。注意腳踝與腳如何平直地放置在地面；但這些在活生生的動物身上，都被隱藏在毛皮與肌肉之內而不可見。

當右腿向前時，身體的重量與壓力都落在左前腿上。但隨著美洲豹向前踏出下一步，全身的重量與壓力也將逐漸轉移到右腿。

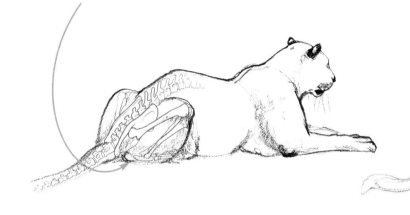

擁有骨骼間相對長度與關節生長位置的知識，有助於畫出正確的比例。

一張表現出內部骨骼構造線的速寫，提供了優良的在其上建構細節的基礎。

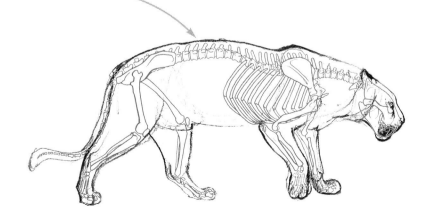

階段 3
建立調子與細節

■ 畫出基本的構造線條後，就可以經由加明暗建立形體，然後並專注於其上的花紋。在分析腳趾部份時，瞇起眼睛，較易分辨出最暗的部位，並將其下的肌肉形態牢記於心，因為這將影響到陰影的深度。至於花紋，是需要仔細地研究的，因為這些花紋不但不是平均地分布，而且大小不一。

石墨條就像鉛筆由硬至軟分為各種不同的軟硬度。9B的石墨條就非常適於畫美洲豹皮毛上的花紋，因為9B的鉛筆不僅提供厚重的調子，傾斜著拿時更可畫出較粗的線條。

使用6B的石墨條，開始描繪美洲豹身上的花紋及一些較深的斑紋，由眼睛、嘴巴周圍與耳尖的部份開始下筆。

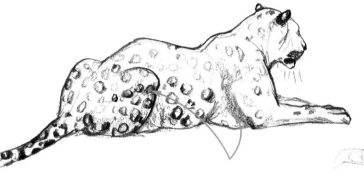

使用軟硬不同的鉛筆與石墨條建立形體，最好是由中間調子開始再逐漸改為暗調子，當確定陰影的深度時，可以使用最軟質的筆。

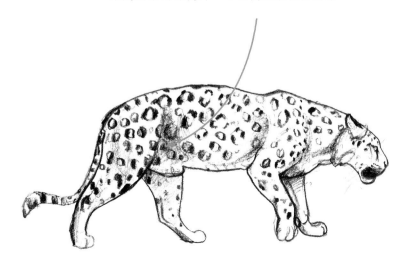

為建立完整性與不使動物飄浮於空中，使用2B鉛筆，畫出投射到地面的陰影。

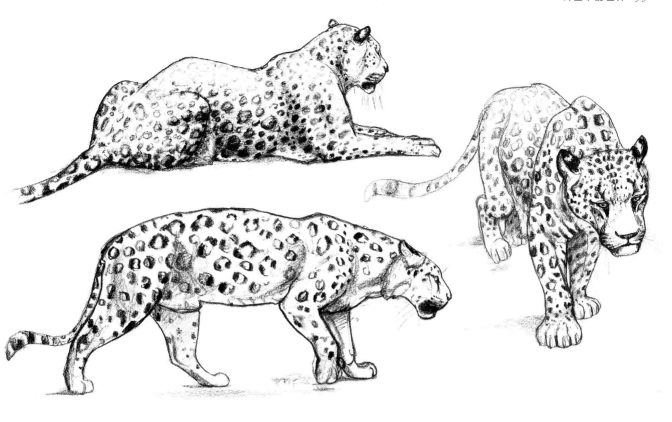

階段 4
最終的潤飾

■ 當影像的深度與對比愈多時，影像也就愈強烈，因此在最後的階段中，將需要調整明暗的平衡。然而，在強化陰影部份時一定也要考慮到基本的構造，因為錯置的暗部會使整體的形態扭曲。此外，也可以運用明暗對比表現出透視感。例如：極軟質的鉛筆或石墨條〈8B或9B〉，可以仔細地描繪與自身最靠近的部位，較遠的部位則要採用較硬質，也就是筆觸較不清晰的筆。

仔細近距離的觀察，將發現美洲豹身上的花紋非常的特殊。在腹部與腿部的較分散，頭部的則又略具對稱性，背部的花紋則呈群聚狀分布。

由於前縮透視，因此動物的尾巴與後腿臀部距離較遠，因此可以運用較硬質的筆，並且也不需要畫出太多細節。

當速寫上的任何部位過度處理或過暗時，都可以運用軟橡皮擦提亮，軟橡皮擦也很容易搓揉成長條狀。

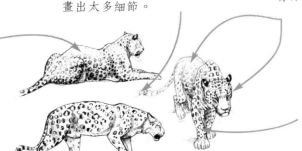

前縮透視的效果，可以藉由加深近前端臉與前腿花紋的調子而強化。

基礎篇

調子速寫

　　只有線條的速寫，仍有其表達的極限。但若粗細不同的線條放置在適當的位置，就可以表現出形體，因此運用調子，也就是具明暗的色彩，更可以展現出具質量與體積的外貌。調子的範圍，在由黑至白間經過了無以計數不同暗度的灰色，因此有必要加以簡化，否則作品一片混亂，也喪失了震撼力。

彩色到明度
將彩色照片用黑白影印後，更容易看出景物中的明度。

光線與調子

　　首先要考量的是自然光對主題的影響。當陽光強烈時，會形成極暗的陰影與極亮的高光，但當光線較柔和時，明亮間的灰階變化就較少，有時甚至很難分辨何者為暗何者為亮。至於速寫中要採用何種的「主要」調子，決定權在畫者手上，因此速寫前應先定出調子的極限。在定調子時，半閉起眼睛將會有所幫助，如此不僅可以減少調子的範圍，也可以省略不看大半不相關的細節，如此也較容易辨識出較強明暗對比處。當景致的平均調子較模糊整體的對比較少時，就稱為高主調，反之，當景致中有大量的暗調子與大片的陰影時，就稱為低主調。

調子範圍
由黑到白色的調子範圍中包含了無以數計的灰階。

調子與固有色

　　在判別調子時最困難的地方就是，物體本身固有色彩的震撼力，以及對物體色彩先入為主的觀念，都會對眼睛的辨識造成誤導。大家都知道天鵝是白色，因此就難以接受陰影部位為暗灰色的事實，更難以相信當背景光強烈的逆光的情形下，雪白的天鵝會如剪影般暗地出現。許多動物也就靠著這種明暗的對比來隱藏自身的形體。以企鵝為例，在水中「優游」時，牠們白色的腹部可以降低黑如剪影般的上半部的形廓，因此可以躲過在下方的捕食者與被捕食者的目光，此外，牠全身黑黝的羽毛會降低反射的光量，因此要由上方看到牠們也不容易。當在速寫動物時，要注意許多都有較淺的腹部顏色，這部份有助於照亮牠們身體的陰影部位，而深色的背部也會反射光線。

白色的影響
不要讓對動物的第一印象混淆了在情境中對動物色彩的判斷—尤其是白色，因為白色會反射環境中的色彩。

投射的陰影

　　投射的陰影，永遠具有強調影像三度空間感的能力，此外也有助於表現出空間關係。這些投射出的陰影可能各具不同的形狀與圖案，因此也為速寫增添了額外的元素。投射的陰影會隨著光線情況的不同，以及主題與投射陰影距離的不同，而顯現不同濃淡的調子。如果強烈的光線直接照射到躺臥地上的動物，就會在靠近動物的周邊出現最深的陰影，陰影愈往外擴散也就愈模糊。當光線極強時，投射的陰影會與動物形體的陰影重疊，如此就很難分出二者間的界線。

投射的陰影
光線弱時〈如上圖〉，不論是投射的陰影或由動物身上的陰影〈形體所形成的〉都較模糊。隨著光線轉強〈如中圖〉，再更強〈如下圖〉，形體所形成的及投射出的陰影都較暗且明顯。

高光
當背景非常亮時，物體上的高光部位反而會消失。因此採用較暗的背景，反可將高光的部位突顯出來。

調子與有色紙

　　在白色的紙上速寫時，最亮的調子採「留白」的方式就可以達成。而紙張的其次部份就必須添上不同的調子，才能突顯出留白處的高光。這樣的速寫通常都較耗時，因此若採用中間調子的灰色或棕色則非常有用，因為最亮與最暗的調子都可以同時在紙上處理。如果選用粉彩筆、粉筆或不透明顏料，可以運用白色或近白的顏色畫高光的部位，並隨選擇的不同而有所變化。

有色紙
當使用白色紙張時〈如左圖〉，速寫時只能不斷地加明暗在暗面，並保留亮面做為高光部位。然而在使用中間調子的紙張時〈如右圖〉，則可以同時在亮面與暗面加明暗。

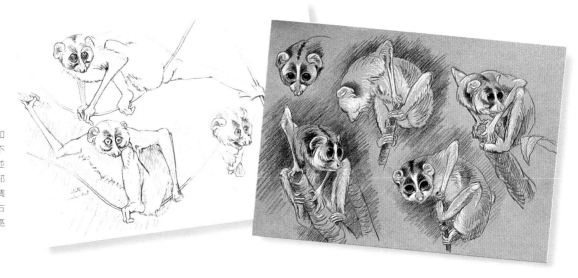

練習 6

小馬 畫家：Sandra Fernandez

不論是成馬或小馬，除了少數的例外，都是短毛的，因此較其他長毛的動物或鳥類更容易觀察到其皮毛下的形體，此外其毛色均一，又少有其他花樣會轉移目光的注意力。基於這些原因，馬匹可說是在速寫中學習辨認調子、練習不同的三度空間與表現整體感時的好主題。不論牠們是站著或正在草原上吃草，牠們的動作通常都相當平和，且不斷重複，因此可有充裕的時間觀察牠們的姿態，並注意光影在形體上形成不同的高光、中間調子與陰影部位。

練習重點
- 運用調子速寫
- 不同的加明暗法
- 畫在有色紙上

初步的速寫

■ 可以採用易於塗抹開與融合，並可創造大面積調子的任何畫材，如：軟質粉彩筆、炭筆、蠟筆或石墨條。

由不同的角度速寫，不僅可以學習不同的形態，更可以觀察光影對形體的影響。

採用稀疏的線條，表現出形狀與站姿，但不必試圖要求精確。

畫出動物形體上高低起伏陰影部位的輪廓線，有助於強調出形體。

速寫出背景區塊的調子，有助於將形體往前推，並強調出高光的部位與完整的圓柱體的形狀。

高光的部位可以用軟橡皮擦擦出或強調出。

遠處的肢體有較暗的陰影，這不僅有助於展現出深度的錯覺，也解釋了空間的關係。

由於必須盡快地速寫出調子的變化，因此可以採用簡單的鉛筆線條，或以炭筆或蠟筆的側面來畫。

單色的處理

專注於整體的姿態，並注意線條與形狀彼此間的關係。

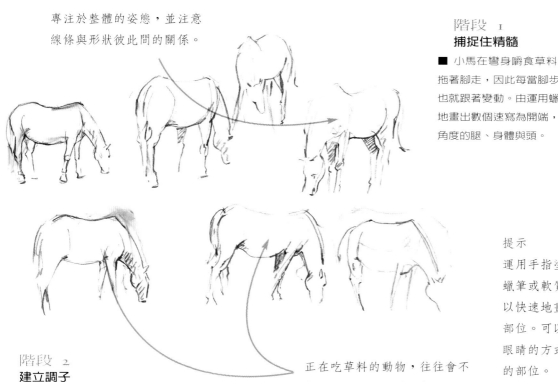

階段 1
捕捉住精髓

■ 小馬在彎身嚙食草料時，往往都是拖著腳走，因此每當腳步移動時，陰影也就跟著變動。由運用蠟筆或炭筆迅速地畫出數個速寫為開端，捕捉各種不同角度的腿、身體與頭。

階段 2
建立調子

■ 由於小馬不停地在移動，因此只能概略地畫出明暗面，但也別在事後再進行加明暗的工作。在畫輪廓線時，應一併將明顯的暗區標示出來。

正在吃草料的動物，往往會不斷地重複相似的動作與姿態，因此有較充裕的時間可以進行檢查或加入新的細節。

提示
運用手指塗抹炭筆、蠟筆或軟質鉛筆，可以快速地畫出陰影的部位。可以運用半瞇眼睛的方式辨識陰影的部位。

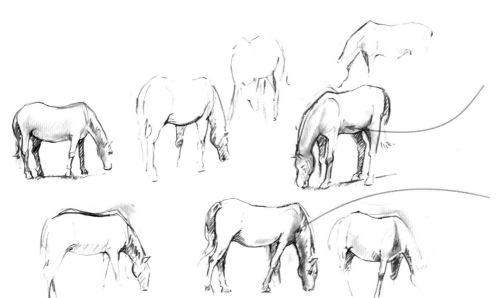

即便只是輕描淡寫的調子，也能表現出小馬圓滾滾的身軀形態。

藉由調子也可以強調出肌肉承受壓力時的緊繃狀態，以及由一肢或他肢平均分攤身體重量、達到平衡。

在有色紙上速寫

階段 1
使用白色速寫

■ 當使用有色的紙時，必須實際速寫出高光的部位，而不可單以留白代表。由於明暗可以同時進行，並經由保留部份紙張不畫，或只淡淡地上色做為中間調子，因此這樣的畫法簡單許多。一旦建立了整體的線條後，即可運用加影線的方式表現強烈的高光部位與較暗的陰影處。

畫影線的方向應與外表平面的方向相同，才有助於展現圓潤的身軀。

逐漸對形狀與形態熟悉後，就可以加入更多的細節。

使用中間色的紙張，如：灰色或米黃色，然後用白色的蠟筆或粉彩鉛筆畫出輪廓線。

使用黑色的蠟筆或粉彩鉛筆輕柔地畫出暗面。

階段 2
中間調子

■ 一旦知道明暗面的所在後，就可以處理需要建立精細的中間調子的區塊。為能使中間調子與其他強烈的明暗面區隔開，加入額外的顏色如棕色與紅棕色可能對調子的強調會有所助益，畢竟這是調子的速寫，因此增加色彩只為強調出調子而非著色。

遠端腿部形成的暗面與尾巴形成對比，因而將尾部柔軟但完整的形態突顯出來。

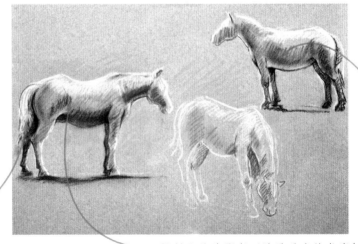

使用中間調子的色彩表現較不顯著的陰影部位，並一起塗抹以達到整體柔和轉換的效果。

投射出的陰影與四肢呈垂直的角度相交，如此不僅使小馬有著地的感覺，也展現出整體的重量與完整感。

階段 3
強調明暗

■ 此時應強調甚至誇張地表現最強烈的調子區域，並對背景應有多少的對比進行重新的評估與調整。

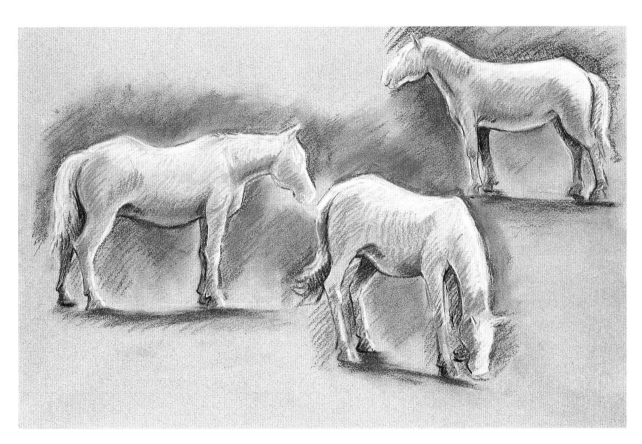

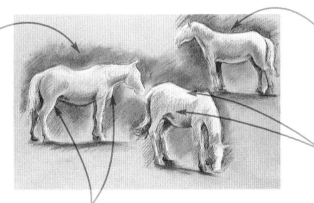

塗抹背景的筆觸不妨明顯地展現，除可創造後退的感覺，也不會與小馬身上的高光部位形成競爭。

使用暗棕色畫在小馬背的部份，以強調馬身上的受光部位。

運用不同的筆觸不僅表現出質感，也展現出形體。注意中間調子的區塊無需都塗滿色彩，因為此區塊也只比紅棕色的蠟筆略淺而已。

在原先白色的建構線上以暗色蠟筆重新畫過，以強調出形狀並界定部份的形體。

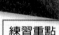

練習 7

曼島貓　畫家：Kay Gallwey

「著色」通常都是動物速寫中最令人興奮的部份，就如同這隻曼島貓般，在白色的毛上點綴著薑黃色的斑紋，但在著色與畫出毛皮上的圖案之前，一定要先能界定毛皮下的形體。良好的速寫練習應只運用單色，只使用鉛筆、畫筆與墨水或甚至氈頭筆，只運用線條或線條與調子的結合以表現出形體。在這個練習的示範中，畫家進行了一系列的鉛筆速寫，然後再運用這一系列的速寫為基礎，運用四種蠟筆色彩，黑色、白色、深褐色與暗棕色，構成一幅圖。限制可運用的色彩，將可避免陷入過度描繪細節，而過多的細節只會破壞了整體的形態。

> **練習重點**
> · 運用線條表現出形體
> · 使用四種顏色
> · 表現出質感

初步的速寫

■ 開始時盡可能以線條畫愈多的速寫愈好，但要注意如何運用線條表現形體。在速寫時最好是坐在貓兒旁邊，因為牠一定會再回復到原有的姿勢，因此可將未完成的速寫完成。

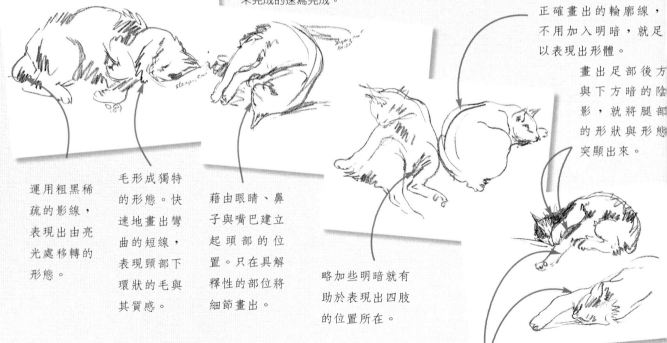

運用粗黑稀疏的影線，表現出由亮光處移轉的形態。

毛形成獨特的形態。快速地畫出彎曲的短線，表現頸部下環狀的毛與其質感。

藉由眼睛、鼻子與嘴巴建立起頭部的位置。只在具解釋性的部位將細節畫出。

略加些明暗就有助於表現出四肢的位置所在。

正確畫出的輪廓線，不用加入明暗，就足以表現出形體。

畫出足部後方與下方暗的陰影，就將腿部的形狀與形態突顯出來。

注意輪廓線如何隨著貓兒四肢的伸展、放鬆與略微彎曲的動作而改變。

細節的速寫

■ 速寫貓的局部，例如：爪與掌、眼睛與耳朵，於其上具特色的叢生的毛。如此將有助於建立整體觀，並瞭解各部的形狀與比例。

畫出眼睛與鼻子間的關連性。這隻貓有較短的鼻子，卻有頗大的眼睛。

由於此處的毛較短，因此可以清楚地見到踝關節。

計劃最後的速寫

■ 初步的速寫要盡可能快速地進行，但也不要匆匆忙忙、毫無計劃就鑽進繪畫的階段，因為繪畫需要投入較多的時間。進行數個小型的速寫，並分別嘗試不同的姿態與構圖。

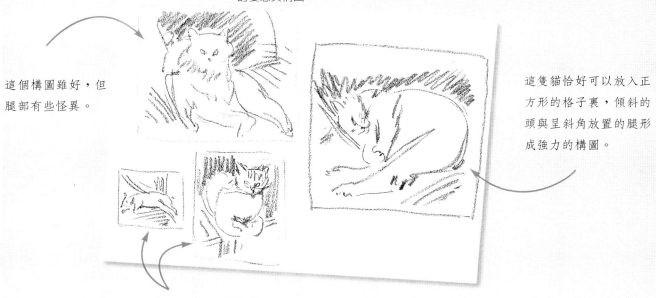

這個構圖雖好，但腿部有些怪異。

這隻貓恰好可以放入正方形的格子裏，傾斜的頭與呈斜角放置的腿形成強力的構圖。

這兩張比較無趣，右圖的姿態更是了無新意。

階段 1
底稿

■ 使用有色的紙張,與四種顏色完成這張速寫。畫家選用了米黃色的紙張,因為紙張本身提供做為中間調子,因此只需額外地再加入高光與暗面。輕柔地速寫出貓,周圍要預留些空間,以便之後可以再加入背景。

提示
使用一張較大的紙,需要時就可隨時擴充構圖。此外,在裝裱的過程中亦可視需要加以裁切。

運用變化的筆觸表現出毛髮部份,但仍要保留乾淨俐落的線條,以表現出動物的形態與結構。

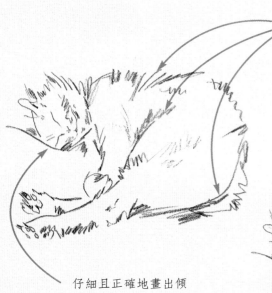

階段 2
塊面上色

■ 一旦對速寫滿意後,就可以使用蠟筆的側面,以粗大的筆觸加入高光。

變化筆觸以展現出細柔與毛茸茸的毛髮質感。

仔細且正確地畫出傾斜的頭部,輕柔地畫,以便在必要時再加以修正。

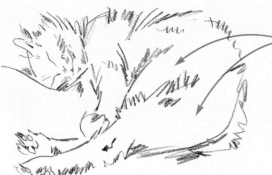

階段 3
中間調子

■ 使用相同的方法以深褐色蠟筆加入較深的調子,專注於表現形態而非細節的筆觸。

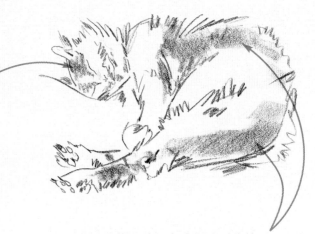

在此部位可以較強烈地表現出身體毛皮的圖案,其他部位的圖案則可憑想像加入。

運用蠟筆沿著腿與背部的形態擦畫過去,忽略其間可能與形態交錯的任何薑黃色的花樣。

階段 4
完成速寫

■ 在最後階段中，同時使用四種顏色，但要注意留白部份的乾淨無髒污。主要使用蠟筆的筆尖部份，因為大部份區塊的調子都已畫好，並且使用長短不同、方向各異的筆觸表現毛的質感。當速寫完成後，就先噴上固定噴膠並釘於牆上好好評鑑，在有必要的地方還可以加上更多的細節。最終畫家決定，背景部份只用一條線與一些明暗的線條表現頭部所枕的軟墊。

運用黑色的線條
強調出臉兩側的
白色部份。

使用黑色蠟筆繼續
畫出眼睛與其他的
細節，如：耳朵與
鬍鬚。

運用四種顏色的筆表現出
深度，並且運用輕且長的
線條表現出長且蓬鬆的毛
的質感。

使用蠟筆的側面，並用一指輕擦的
方式，表現出腳掌下軟軟的肉墊。

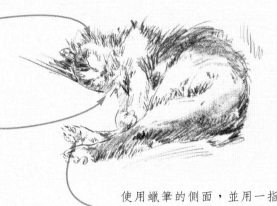

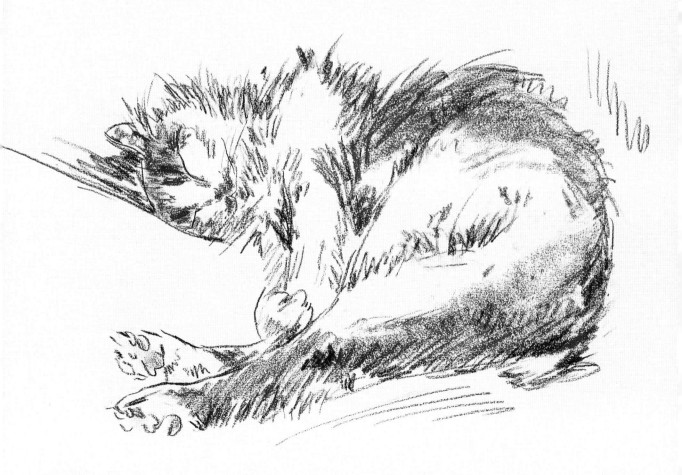

企鵝　畫家：David Boys

　　速寫的動物愈多，就愈會發現經長久的演化，動物們都已發展出具掩飾與保護不被掠食的毛皮顏色。而企鵝上半部的顏色就比下半部淺許多。深色的部份因為會吸收光線，因此反射出的光線就較少，高光的部份也少，反之，面對陰影的淺色下腹部則反射大量的光線。

> **練習重點**
> ・做暖身速寫
> ・尋找有趣的形狀
> ・辨識調子

　　這些天然偽裝使企鵝的整個外形失去了立體感。所以為了彌補立體感，在某種程度上，藝術家必須忽略動物顏色，專注在調子及光線所形成的動物外形。

初步的速寫

■　企鵝是非常可愛的主題：牠們走起路來筆直的身體左搖右擺，一副不穩的模樣非常惹人喜愛，牠們的形狀、圖案與形態也非常有趣。在進行主要的速寫與繪畫前，畫家都喜歡先進行一系列的「暖身」速寫，以掌握主題的形狀與姿態。這些暖身速寫，也有助於畫家進一步決定如何發展速寫，以及形狀的分布。

階段 I
速寫的計劃

■ 畫家決定開始時專注於三組的企鵝，一組橫躺在畫面前的企鵝與後方站立的形成對比，但在這之間畫家也預留了一些空間，以便當更有趣味的動作出現時，可以再加入畫面。開始時是用鉛筆進行速寫，待形狀建立調子也表示出後，就加入水彩的淡彩。

鉛筆速寫的筆觸不宜過於生硬，否則畫面會顯得緊張並有壓迫感。

形狀的重疊可以增加趣味性，在加入淡彩後，這一部份將更成為活潑的調子交錯出現的區塊。

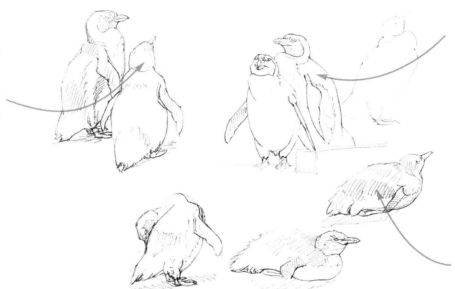

主要的調子都靠水彩的淡彩建立，但在一開始時先以稀疏的斜線表示出暗面。

階段 2
在鉛筆速寫上淡彩

■ 當運用水彩進行淡彩時，鉛筆速寫的部份最好能畫得完全些，但也不宜過度，然後在方便的時候再上淡彩。在這個練習中，未成年的小企鵝如魚雷般輕鬆自在地躺臥著，使畫家能在牠們變換姿勢之前，有充裕的時間運用水彩的淡彩，試表現出光線照耀的方向。

運用法國紺青色與淺紅色混合，稀疏地塗在黑色中最暗的部位。

使用相同但含較多比例的紅色，畫出幼鳥臉部較呈棕色的圖案，以表現出較溫暖的色調。

快速地畫出投射的陰影是非常重要的，因為這部份很快就會產生變化，如果之後再加入就會顯得不連貫。

階段 3
加深調子

■ 等待第一層淡彩乾時,可以先著手處理左側的兩隻鳥,依然混合相同的顏色,但使用中間調的淡彩塗於最暗的部份。在站立的成鳥之白色胸腹部上、最暗調的區塊,使用淺的鈷藍色與少量土黃色混成的淡彩。在等待這部份完全乾時,先回頭處理前景中的鳥,再次使用加入更多藍色的相同混合淡彩,淡淡地塗在最暗的區域。

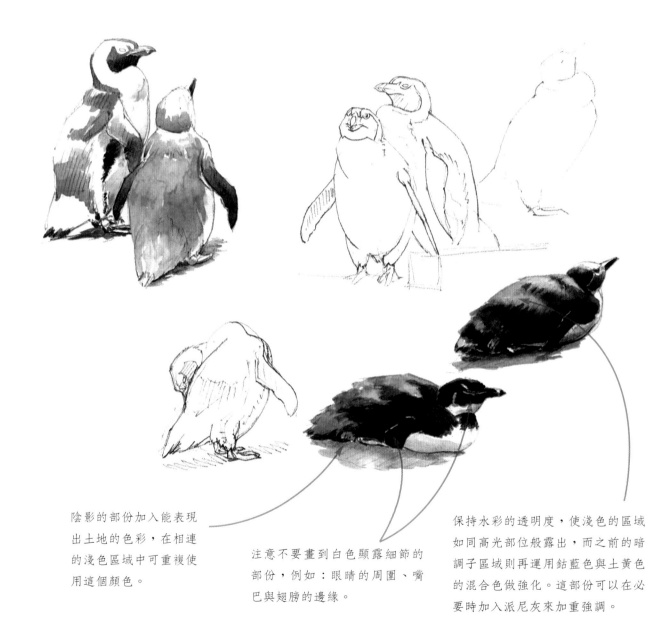

陰影的部份加入能表現出土地的色彩,在相連的淺色區域中可重複使用這個顏色。

注意不要畫到白色顯露細節的部份,例如:眼睛的周圍、嘴巴與翅膀的邊緣。

保持水彩的透明度,使淺色的區域如同高光部位般露出,而之前的暗調子區域則再運用鈷藍色與土黃色的混合色做強化。這部份可以在必要時加入派尼灰來加重強調。

階段 4
白色的高光

■ 現在可以運用相同的方法處理站姿企鵝身上的深色部位。要強調出位於左側鳥的頭與胸部白色高光部位，就要將其周圍的白紙加入調子，因此使用鈷藍色加少量的土黃色混合進行背景部份的稀疏淡彩。至於鳥所在的地面，則加入較多的土黃色進行淡彩，並在陰影形成的暗面，多加入些許的鈷藍色。

在背景中上淡彩時，色彩不必混合得非常均勻，約略混合的色彩可以產生更有趣的色漬。

找出身體上的陰影部位，例如：翅膀下方，因為這些陰影有助於形態與空間關係的表現。

一旦加入了陰影，鳥的三度空間立體感也就出現了。

成鳥的臉上有一小塊的紅暈，這部份在繁殖季時會變得更明顯。

翅膀的內側是白色的，但由於位於陰影中因此呈現較深的調子。因此先上一層鈷藍色的淡彩，待乾後，再上一層較深的斑紋。

稀釋冷色調的鈷藍色塗於胸部與腹部的陰影部位，在靠近地面的部位更加入少許的土黃色表現反射的色彩。

階段 5
加入畫面

■ 右側的鳥群也使用相似的淡彩，在處理這區鳥時，畫家發現了另一有趣的姿勢。因此畫家迅速畫下正在整理羽翼的鳥，這也正好填補了角落的空位。

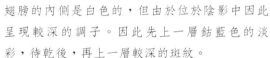
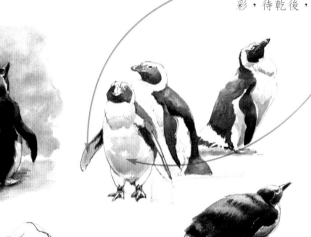

翅膀背面的斑紋「因鳥而異」，故可以做為辨識的基礎。

至於橫越胸部的條紋可用做為輪廓線，有助於強調出圓滾滾的身軀。

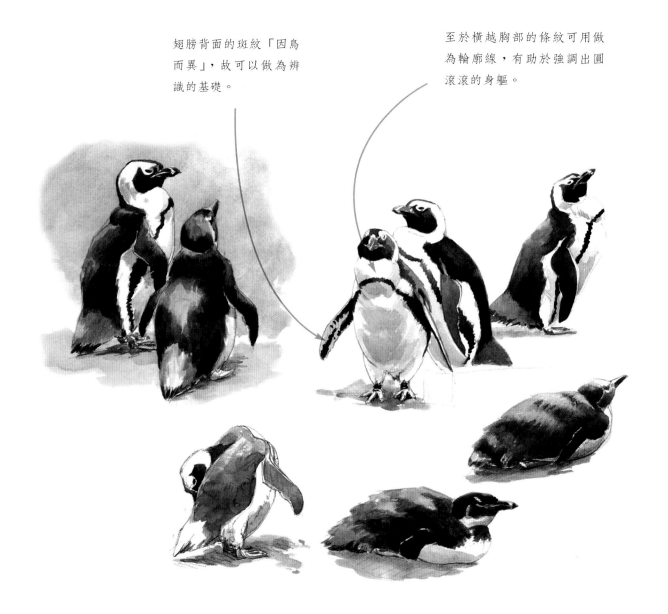

提示
運用原色，藍色、紅色與黃色中任意兩種，就可以配出相關但非常不同且多樣的色調。

階段 6
加入細節

■ 當在畫面中加入其他元素時，一定要注意到整體的一致性，因此在鳥改變姿態的訊息消失前，就使用相同混合的色彩，先處理正在理毛的鳥身上的調子。同時，其他站姿的鳥兒身上的黑色部位也同時處理，使所有的鳥都約略達到類似的完成階段。

足部的細節不僅有髒污
的粉紅色，同時也有暗
區塊呈現。就如同翅膀
內側的斑紋般，這部份
也是因鳥而異的。

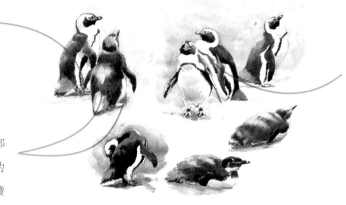

這兩隻交疊
的鳥，使畫
家得以創造
出活潑的調
子形式。

注意在黑色區域中的高光部
位，色彩上雖並不比白色的
陰影部位更深，但仍被解讀
為黑色。

階段 7
最終的潤飾

■ 正在理毛鳥的調子需要非常小心地處理，才能表現出其姿態與形體，這就需要靠
發展暗面，並強調白色部位的陰影來達成。最後，在所有單獨的主題後加入背景，
這不僅有助於整合群聚，更可襯托出白色的部位。

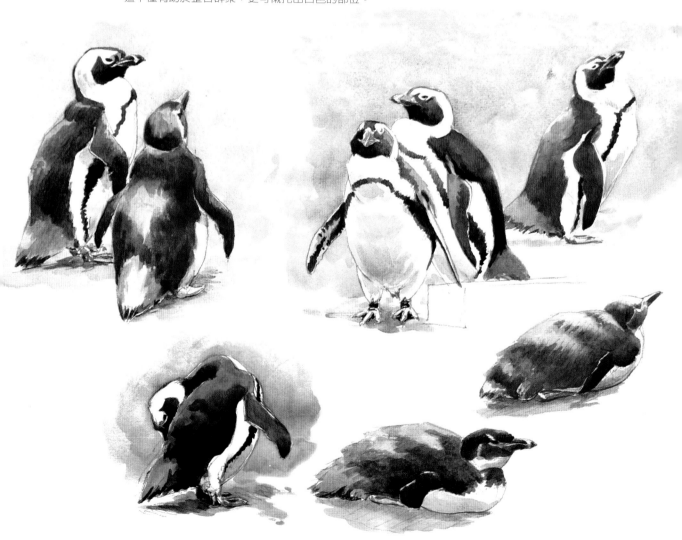

基礎篇

色彩運用

圖案與色彩

動物的世界中充滿
了各種迷人的圖
案、質感與色彩及
這些組合，這些不
僅存在於動物的皮
毛與皮膚上，許多
鳥類擁有豔麗的羽
翼更是不假。

　　當初次進行速寫動物時，大部份的心思都花
在這個主題本身很難的部份，也就是如何能描繪
出動態與瞭解其結構，因此可能不會花太多心思
鑽研如何以色彩表現。但動物世界之所以迷人，
主要的原因就在於其豔麗與豐富的色彩與花紋圖
案，因此在對新的主題有進一步的瞭解與認識
後，你會發現，使用色彩才更能表現出主題。

畫材的選擇

　　如果是現場的寫生，就應選用輕便易攜帶的
畫具。小盒的水彩是許多專業的動物畫家的選
擇，但彩色鉛筆也是值得一試的另一
選擇，尤其是水性的彩色鉛筆，因為
這可以用沾水的畫筆進行色彩的渲
染。

乾性與濕性畫材

可以選擇的彩色畫材
不在少數，包括：彩
色鉛筆、水彩與粉彩
鉛筆。

　　在畫室中作畫，可選擇的畫材
就更多了，無論何種畫材皆可嘗
試，從粉彩筆到各種的顏料。但一
定要想清楚希望傳達的是甚麼：一
隻熟睡的貓或狗的專題，不論用油
彩或壓克力顏料都可以，但在使用
這些不透明顏料時往往很容易過度
修飾。因此如果想表達的是一種動態或自然的感覺，
速寫型式的質感、輕鬆的粉彩筆速寫、筆或鉛筆線條上
再加水彩淡彩，都將是較佳的選擇。

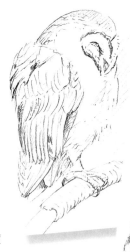
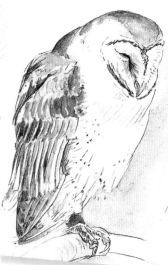

色彩的力量

加入些不可思議棕
色、灰色與黃色系
列的水彩，就使這
隻速寫的貓頭鷹顯
現出生氣與三度空
間的形態。

色彩的選擇

　　當選購新的畫材時，一定會考慮到顏色的需求。往往
需要用到的都比想要的少很多，因為許多的色彩都可
以用基本色調配出來（以粉彩筆與彩色鉛筆為
例，運用色彩的覆蓋就可以混合出新的顏色）。
對大多數的動物主題而言，一系列的土壤色彩是
必要的：棕色、紅棕色與土黃色，此外，三原色，

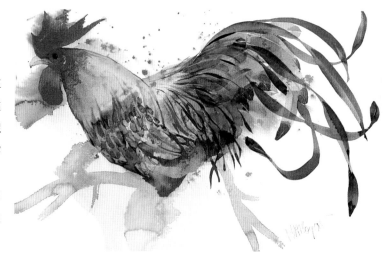

紅色、藍色與黃色，對任何主題而言都是最基本的，因為這三種顏色是無法用其他色彩混合而成的。綠色系列可以很容易地由黃色與藍色混合而得，但在畫具中準備一兩管不同的綠色，則在要快速註記出草地與葉叢時可以節省些時間。

色票
這是畫家常用的色彩，包括了有紅色、藍色、綠色與泥土等各色系。

色彩的特性

要想繪出成功的作品，最好瞭解兩點色彩的基本理論，首先就是「色彩的溫度」。例如：紅色、黃色和橙色看起來就較藍色與綠色溫暖許多，以空間上而言，也予人較向前的感覺，因此可以藉由在作品背景中使用較冷的色彩，製造較深的景深感。不過縱使像第二階的綠色與所謂的中性色棕色，其整個的色系都橫跨了冷與暖色。黃綠色就比藍綠色暖一點；紅棕色又比紫棕色溫暖。

互補色就是在色相環上相對的兩種顏色，例如：綠與紅、黃與紫及藍與橙。這些對比色都能創造出強烈的對比，也可以使繪畫更具生氣。

猩紅	暗紅	派尼灰	法國紺青	鈷藍	天藍
那不勒斯黃	黃赭	岱赭	紅赭	印地安紅	焦赭
檸檬黃	鈷黃	樹綠	鉻綠	普魯士綠	鈷綠

潑灑水彩
大膽且疏落有致的色彩組合，展現開放式的水彩畫風，呈現這幅速寫「潑灑的爆發力」與活力，也傳達出主題優越且傲視一切的特色。

冷與暖灰色
可將兩種同屬於暖色系的藍與紅色，混合出暖色調的灰色，同理，運用屬於冷色系的相同色彩，則可混合出冷色調的灰色。

法國紺青色　岱赭色

鈷藍色　紅赭

色相環
暖色調三原色的色相環如右圖〈上〉，冷色調的則如右圖。可將任兩種顏色相混合，就可以製造出第二階的色彩，如此也就混合出了橙色、綠色與紫色。如果將三原色都混合在一起，就可以創造出一系列不同色調的灰與棕色。互補色也就是在色相環中相對的兩種顏色。

紺青

天藍

練習 8

棉冠狨 畫家：David Boys

這些小且具魅力的靈長類，是原生於南美洲亞馬遜河熱帶雨林的動物。他們惹人注目的「髮型」與好奇的表情，擁有這些惹人愛憐的特色，使他們成為速寫與描繪的焦點；他們既長且亮麗的紅棕色尾巴，更吸引人用色彩加以表現。畫家運用水彩速寫，主要在強調猴子的形體，並運用冷暖色調並列的方式創造出空間感（參見第51頁）。暖色調有向前的傾向，而冷色則予人後退感，因此將混合的暖色運用在需要有前進感的部份，即可創造出三度空間的感覺。

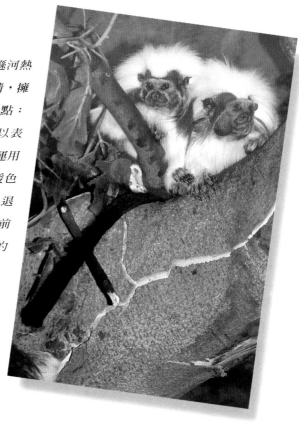

練習重點
· 使用冷色與暖色
· 表現形態與距離
· 保留高光

在主要的形狀建立後，才可以加入細節，速寫要靠不斷地觀察，以及由速寫中不斷地累積知識。

注意筆刷間在高光處的留白，預先多留一點高光總比太少要好，因為過多的高光可在加上色彩時除去；但倘若不足時，就很難無中生有了。

階段 I
建立結構

■ 水彩速寫需要事先的計劃，因為一旦有錯誤就很難修正，且修正的過程往往也容易造成過度修飾，形成色彩混濁與臨場感的喪失。開始時，先以鉛筆速寫出姿態與樹幹間的相對位置，當對這些都滿意後，在需要暖色調以形成前進感的部份上一層生赭色淡彩的底色。

畫面前景可使用較濃的色彩。

灰色的陰影區域有助於呈現出動物的形態，這些是在加入任何細節前首先要完成的。

若要使並列或重疊的部份有乾淨俐落的邊緣，就必須確實等第一層淡彩完全乾之後，才上第二層淡彩。另一種可行的方法，就是在兩種淡彩形狀之間留下細小的留白線。

階段 2
灰色的底色

■ 在灰色的部位採用稀釋的黑色是不智之舉，因為這會產生死氣沉沉的效果。反之，運用藍與紅色的混色調配出一系列的灰色，例如在本練習中的頭部、前臂與胸口等白色中的陰影處，畫家都運用紺青色與紅赭的混合色。這種灰色較為溫暖，再額外多加些紅色混合後、塗於臉部周圍較暗色的區塊，如此將有助於使眼睛成為注目的焦點。

使用藍灰的混合色，塗在前端樹幹較亮的陰影部位。在不同部位重複使用相同的色彩，有助作品的整合。

使用冷色調的灰色，以筆刷的方式表現出整體毛髮的感覺，並改變方向以表現其質感。

順著毛髮生長的方向，留些線狀留白的高光。

在此區塊中採用濕中濕畫法，在第一層淡彩未乾前就點入較深的色彩，因此造成色彩的渲染。

階段 3
建立形態

■ 現在可以開始使用較深的色彩。使用黃赭與紅赭的混合色，在尾巴與身上熱辣辣的色彩斑塊部份上色，暖色調可使灰與棕色系顯得生氣蓬勃。在陰影的部位採用紺青色與焦赭色混合的冷色調，建立支撐作用的枝幹體積與質量。這個枝幹具有構圖上的重要性，因為這與精緻纖細的猴子部份恰成對比。

為表現出整體的一致性，畫尾巴尖的暗面與陰影部份時，運用與畫樹幹時的相同色彩做混合。

有些部份的邊緣與
調子乾淨俐落且清
晰，而有些又與背
景相融合，這都有
助於顯現出後退的
感覺。

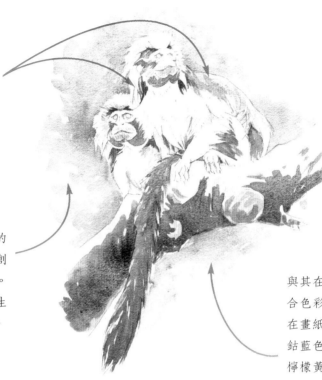

背景

■ 頭頂與胸口部份的白毛，是這
種猴子最引人注目的特色，因此
需要運用較深的背景來強調。但
這個色彩必須屬於冷色才能產生
後退感，在此畫家決定在藍綠色
中加入一點黃色，以展現出樹葉
圍繞的情境。

在模糊處讓底層的
色彩透出，可以創
造出色破的效果。
這比單一的色彩生
動且更有趣味性。

與其在調色盤上混
合色彩，不如直接
在畫紙上混合，將
鈷藍色淡彩覆蓋在
檸檬黃淡彩上（這
兩種色彩均屬冷色
調）。

狨猴的眼睛與
人類一樣──長
在眼窩裏，所
以只要加暗額
頭眉下，就能
清楚表現。

臉部五官

■ 背景就定位之後，白色的毛髮便從畫紙上躍然而出，將
眼睛加入至今尚未處理的猴子臉部。這是主要的趣味焦
點，因此也需要小心的處理，但也不要過度地使用顏料，
每一筆都應盡可能地生動寫實。

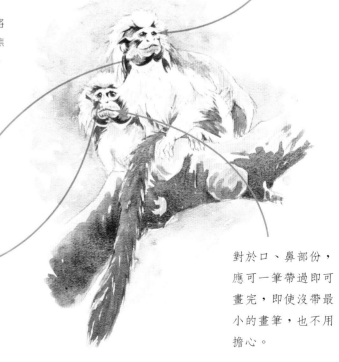

為有助強調出臉上白色的部位，使用
較濃的暗灰色混合色，以強調出臉周
圍與下巴處深色斑塊的部份。

眼睛的瞳孔近乎黑色，因此可以選用
較濃的藍灰色混合色，另外用白色的
不透明顏料在其中點一點高光，可得
畫龍點睛之效。

對於口、鼻部份，
應可一筆帶過即可
畫完，即使沒帶最
小的畫筆，也不用
擔心。

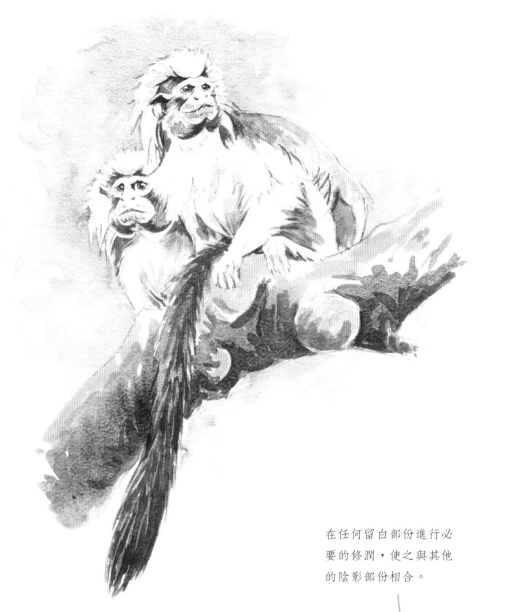

為了有助於學習畫眼睛，先學畫橢圓形，也就是由不同角度看圓形。但要切記一點，眼睛是在眼窩中的球體，因此我們肉眼所見的，只是整個眼球球面的局部而已。

加深皮毛上明顯部位細節的調子，使這一部位能有更大的對比性。

在任何留白部份進行必要的修潤，使之與其他的陰影部份相合。

階段 6
最終的潤飾

■ 現在要完成速寫唯一要做的就是進行修潤，以平衡整體的色調。最重要的，就是使用溫暖的深黃色，強化在前景中猴子的背部，此外尾巴要加入更多的調子並更明確地畫出。

進一步使用岱赭色與紅赭，建立尾巴的調子與色彩，並使用派尼灰與紺青色使深色的尾尖更突出。

強調最深的調子後，背景的顏色也就顯得更後退了。

黑頰愛情鳥　畫家：David Boys

我們眼睛所見的任何物品都有其特有的色彩，也就是所謂的「固有」色彩，因此當我們要形容一件物品、動物或人物時，我們都會加入這些固有色彩以協助整體之描繪，例如：一件黃色的背心、一匹棕色的馬、玫瑰紅的皮膚等等。但光的效果對色彩將造成戲劇性的影響，因此在彩繪時，一定要同時注意到固有色與光線對色彩造成的影響。鮮豔明亮的色彩被光線照射時會顯得較冷，但若位於陰影處，則調子就會變得較暗，有時甚至會呈現出不同的色調。進行速寫之前，在不同的光源情況下觀察主題，並分析高光與陰影的色彩，是非常具有教育性的。

> **練習重點**
> ·捕捉光的效果
> ·使用強烈的色彩
> ·表現形態

階段 1

線條與色彩

■ 畫家由鉛筆速寫開始，最初注意力集中於鳥與枝條所形成的有趣形狀與圖案。然後確定最鮮豔與明亮的色彩，也就是胸前的部位，立即快速地以強烈的綠色與黃綠色以捕捉這些色彩在白紙上的純淨感。在一開始就使用強烈純色彩，也可以避免之後再加任何的淡彩，將會造成色彩的髒污。

圍繞著枝條以鉛筆畫線條（環狀明暗法），除了可表現出形態之外，亦可做為色彩覆蓋時的參考。

一些快速畫出的影線不但表現出陰影，更可做為形態的提醒。

強烈的光線更強調了綠色的鮮艷亮麗，而這部份基本上主要是黃色。先淡彩上溫莎檸檬色，再加上較深濃的鈷綠色。

階段 2
明暗

■ 受光線與陰影影響最大的是左側的兩隻鳥。一隻在陰影中休息，只有尾巴與翅膀的上端受到些許的光照，另一隻則是有枝條的陰影投射橫跨其身上。先處理這部份，使用單一的鈷藍色淡彩陰影的部位，並在枝條受光的數個區塊部位留白。當淡彩乾後，開始著色兩群鳥的翅膀部份。

使用相當濃的藍色淡彩，但也不要過濃，以免遮蓋了速寫的線條。

樹枝與鳥應視為相結合的一個整體，因此同時上色。

翅膀是濃烈的藍綠色，調子較胸部為暗。使用鈷綠色與鈷藍色混合用筆尖上色，並留下小區塊的高光。

階段 3
色調

■ 下一步，是在黃赭色中加一點的鈷綠色做為頭部的基礎色，並找尋其他有助於展現這部份形態的調子，例如：頭部曲線下的陰影以及尾翼下側。由於陽光耀眼，因此調子的對比也較顯著，因此不必害怕使用較暗的調子。

使用較濃的黃赭與鈷綠色的混合色，加深這部份的色彩。

雖然如面具般的頭臉部份有比其他部位更深的調子，但在此階段中仍先留白處理，如此可使接著要上的色彩能保持純度不受髒污。

就整體而言，覆蓋在頭部藍色底色上的基礎色是較暗調子的部份。

臉的這一側處於陰影中，因此可以使用與頭部相同的生赭色為底色，將有助加深最終的色彩。

階段 4
建立色彩

■ 現在所有的形態都已表現，光的方向也已建立，因此可以在鳥身上加入其他的色彩，包括：臉的面具部位，但在使用紅色時要特別的留意，否則紅色很容易會顯得太突出。使用那不勒斯黃加入少量猩紅色的混合色淡彩。然後再用相同的色彩，以小筆刷的筆觸上色，並留下小區塊的亮區。

在枝條的兩側都可見到這亮麗的羽毛，這使空間關係更清楚。

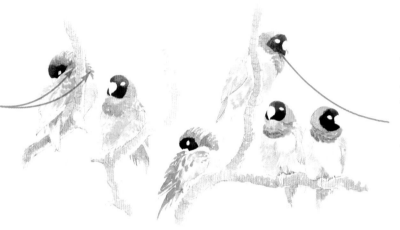

使用岱赭色塗頭部，並加入一些派尼灰，塗在頭轉動與其下方的部位。鳥喙的部位仍暫留白。

階段 5
加入細節

■ 明亮的白色畫紙與彩色的鳥相互爭輝，因此在背景中上淡彩將有助突顯出彩色的鳥。畫家決定使用暗紅色混合鈷綠色後的冷紫色，以便與亮麗的黃綠色腹部羽毛形成對比。至於細節部份─亮麗且引人注目的紅色鳥嘴，則使用強烈濃郁的猩紅色，如此畫面上就形成了數個的「熱點」，引領著觀眾的眼光由一處望向另一處。之後，可以更精心地加入細節，但每一處不應有相同的強調。部份位於翅膀與胸部的羽毛，可採「點到為止」的方式表現，鳥翅膀上的一級羽毛較其他部份的長且硬，因此要以明確且堅實的方式表現。

使用紺青與岱赭較溫暖的混合色，塗在第一層的淡彩上。如此與鳥身上有類似的色彩值，這有助於主題與背景的融合。

使用鈷藍色塗另一處投射出的陰影部份，以強調豔陽的強烈，此外也使鳥與垂直的棲息樹枝間有了距離感。

就如以往般，稀疏地上淡彩，並使色彩在紙上融合而非在調色盤上先混合均勻。

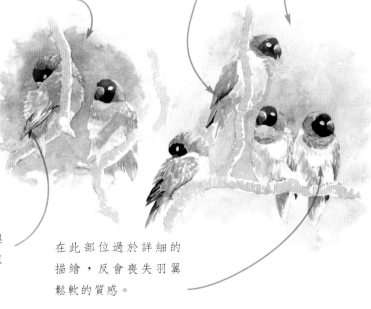

這些鳥羽具有棕色的邊緣，因此有較深的色彩。使用與頭部相同的棕色混合色，以便達成色彩的平衡。

在此部位過於詳細的描繪，反會喪失羽翼鬆軟的質感。

階段 6
最終的潤飾

■ 現在可以對色彩與調子進行最終的修潤，主要在樹的枝條部位，因為此處需要更多的對比以建立形態，並提升陽光照耀的感覺。

略微地傾斜畫板，可使淡彩自由地向下流動，並在最下端形成水漬，這也使畫筆創造出不同的調子。

最後在眼睛中點上深色的眼珠，做為畫面最終的「標點」。

這部份枝條的調子較旁邊的深，因此使用岱赭色，並在邊緣的部份留下高光。然後在色彩中混入紺青色，在枝條上畫出塊狀的陰影。

從最初開始就留白的腳，藉由在其周圍更進一步仔細的淡彩，達到腳部輪廓更清晰的效果。

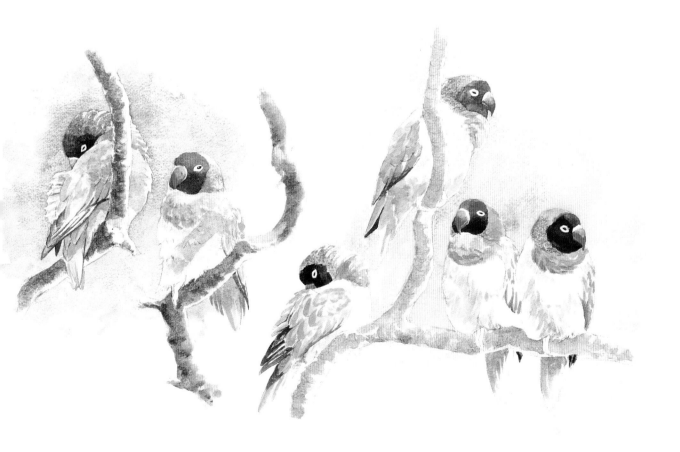

基礎篇

情境中的動物

第一次速寫動物與鳥類時，動物本身當然是注意的焦點—尤其當牠們動個不停的話，更是如此。但隨著速寫的進步，形體與姿態不斷躍然紙上時，適時加入周遭的情境將使主題更有意義。

自然的棲息處
在戶外或野外速寫動物時，要試著觀察動物與其所處的自然環境。

環境

動物與鳥類都是自然界中的一份子，也持續與自然界有著交互的作用。速寫田野上的羊群或正在放牧的馬匹時；如果是當場寫生，都將使故事更完整，也或許更能表現出這些生物棲息處的景致。水下的企鵝，若能點出海水所在，則更完全；即便是翱翔中的鳥，雖未與任何物體相接連，但牠們展翅的地點仍有氣流與空間的存在。

情境的展現有時是必然的，因為情境對動物主題的形態可能會有所影響。例如：山羊的腿或身體的局部可能被棲身之地的岩石所遮掩，鳥類的身體形狀也可能與葉叢交織在一起。

室內
在這幅速寫中，貓與包裹牠的紙渾然天成合而為一，傳達出貓在熟悉環境中心滿意足的模樣。速寫將藝術家對家貓的寵愛表露無遺。

決定細節

速寫中究竟要加入多少細節，這與速寫究竟想表達多少有關。如果以印象派的方式進行速寫，那麼表現動物站立所在的少數線條，或概略地表現樹與岩石，也就綽綽有餘了。但對更須要表現細節的專題而言，例如：在穀倉中的牛隻或類似的主

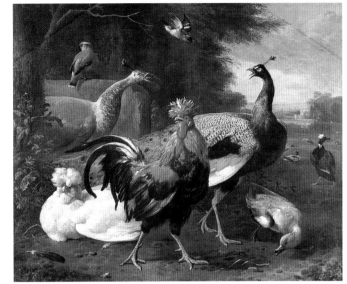

題，周遭的環境不僅是整體構圖中重要的一部份，也可在作品中加入了敘事的情境。同樣的道理，速寫家中寵物的主題中，若加入寵物所喜愛的椅子或軟墊，則不亞於述說一個故事。但千萬要避免畫入與主題無關的細節，因為這只會削弱主題的力量，並使焦點由主題轉移。

趾高氣昂的小公雞與其他鳥類
十七世紀的荷蘭畫家 Melchior de Hondecoeter最擅長的就是畫有各種鳥的莊院景象。

開闊的視野

有時你可能會想讓所處的情境，不論是風景或家中，佔有較重要的地位，而動物則退居為配角。在過去幾個世紀以來，也的確有畫家將動物畫入風景中，其中最著名的要屬十七世紀荷蘭畫家愛爾伯特‧庫普（Aelbert Cuyp），最有名的就是在他的風景畫中加入牛群，讓這群大型且動作遲緩的動物，為畫作更增添了份靜謐感。

因此，速寫時有必要考量動物與風景之間的關係，而非任意地做些移花接木不相干的組合。早期的鳥類畫家湯瑪斯‧貝瑞克（Thomas Bewick），就是將主題如電影明星般地放在精心設計的背景前；背景與主題常被視為不相關的。但應將主題與背景視為一體，因為在同一景致中的元素，包括動物，不論是調子或色彩都是彼此相互關連的，因為都受到相同光照的影響。

非洲之夏
搭配簡單的幾棵樹與數塊有著豔麗色彩的土壤，畫家為這幅柔和的水彩—夏日休憩中的牛隻速寫加入了暖洋洋的敘事情境。

工作中的老鼠
速寫這隻正在覆盆子上面忙碌的老鼠，畫家不僅表現出這種動物日常的生活作息，也展現出其自然的姿態。畫家用鉛筆輕描淡寫出輪廓，然後稀疏地加入明暗的線條，以表現出質感與高光。

練習 II

長尾黑顎猴　畫家：Julia Cassels

有些動物與所生活的環境關係密切，因此速寫中若不加入生活的情境就會顯得不真實。像鳥類與樹棲的哺乳動物，加入樹木的枝條與樹葉，不僅可增加構圖中額外的元素，也對動物的平衡與姿態有所解釋。在這張照片中，由樹葉間隙灑落的陽光將猴子與樹融為斑紋狀的整體，這種景象誘使人用稀疏的水彩處理，但速寫仍要有結構，這就要運用強烈的鉛筆速寫達成，等到後面的階段中才加入色彩。

練習重點
・建立圖案與色彩
・單色與彩色的結合
・運用濕中濕畫法

初步的速寫

■ 由初步的速寫開始，以便能描繪出形狀、比例與調子的形式。若是帶著速寫簿在戶外進行寫生，那麼就需要快速地捕捉住主題的精髓，此外這些速寫也都將成為之後繪畫時的參考，因此畫材的選擇應以本身最擅長的、有助於將主題深植記憶中的題材為優先。

快速的線條描繪出猴子的形狀與姿態。

粗略地記錄下形狀，並快速地以交叉影線的筆觸記錄調子。

運用炭筆筆尖描繪形狀，然後加入深色的耳朵與臉部以表現出其本體。

使用軟質的鉛筆並變化運筆的力道，可達到強調明暗的效果。

要快速地註記出色彩，可以先用油性筆畫後，再上稀疏的水彩淡彩。

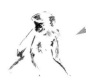

以手指輕柔地塗抹炭筆，同時達到表現質感與形態的目的。

要快速地建立形態時，也可以先以水性筆速寫，然後在其上以水淡彩。

階段 1
開始速寫

■ 要使之後的水彩淡彩能自在地進行，先建立良好且正確的結構，就非常重要了，因此開始先以鉛筆速寫，然後再以鋼筆線條加強。但整體仍應保持輕柔的速寫風格，因為往往易於過度修飾初步的速寫。

使用交叉影線在陰影的部位建立光的方向。

速寫些稀疏的葉片，以做為淡彩時的參考。

速寫一系列的交叉影線，可建立整體三度空間的架構。

在鉛筆速寫上以鋼筆強化，除表現出形態外，也更清晰地畫出輪廓，與表現出枝幹的重量。

階段 2
速寫的精緻化

■ 現在可以整理最初時錯綜複雜的線條，並為枝幹與猴子加入形態。同時處理構圖中所有的元素，因為這些元素不僅彼此交織，而且一樣的重要。

運用較畫樹時更輕的力道畫交叉影線，以辨別出二者的不同，並描繪出猴子身上的調子。

結合彎曲的線條與交叉影線，可表現出枝幹的質感與重量。

加深二著的臉部，使牠們能由葉叢與枝幹間突顯出來。

階段 3
上第一層淡彩

■ 在上色前，畫家用炭筆強調出較暗的區塊。然後在枝幹的部份使用非常稀薄的淡彩，在高光的部位留白，以展現耀眼的陽光。要使速寫展現出清新自然的模樣，先濕潤紙張才上淡彩，使色彩能自由地相互融合。

炭筆強調出深色的臉部與其周邊淺色毛區的對比。

額外加入的炭筆筆觸，強調了陰影的部份。水彩的淡彩使炭筆的部份固定，因此不會再有髒污的疑慮。

一系列的棕色與灰棕色相混合（岱赭色、棕茜黃色、生赭色、鈷藍色與錳藍色）。

要避免淡彩流入留白的部位，在潤濕紙張時就應有所選擇的預留出留白的部位。

當淡彩乾後，在相近的調子間加入幾筆炭筆潤飾，以便更清晰地分別出相近的葉片。

階段 4
處理樹葉

■ 在進一步處理猴子前，使用不同調子的綠色，以稀疏的筆刷點描繪樹葉的部份。再度先濕潤希望造成色彩融合的畫紙部位。

使用胡克綠與檸檬黃色的混色或類似的顏色，當第一層的淡彩未乾前加上更深的色調。

階段 5
對比與平衡

■ 首先上枝條與葉叢的色彩，如此較易評估猴子應有的色彩。他們的金色毛髮色調可以較誇張的方式表現，以便能與葉叢綠色及較暗的棕色枝幹形成對比，但對比也不宜過度強烈，否則這些猴子將會有要從樹叢間一躍而出似的感覺。畢竟他們是「樹景」的一部份，因此也不宜賦予過多的重要性。

在淡的毛色中加一點安特沃普藍潤飾，不僅畫出了陰影，更增加了調子的對比。

容許樹葉與毛髮融合，使猴子成為樹的一部份。

使用大號畫筆與岱赭色淡彩在鉛筆線條上。對淡彩的處理不必過於精細，因為速寫已提供整體的結構。

提示
在使用濕中濕的畫法時，要記住：白紙乾燥的部份就像一堵牆壁，會遏止淡彩流過，因此若要創造清晰俐落的邊緣，就要保持紙張的乾燥。

提示
保持畫筆不斷地在
紙上「舞動」，就
可以創造出陽光照
耀的感覺，並可避
免過度的淡彩。

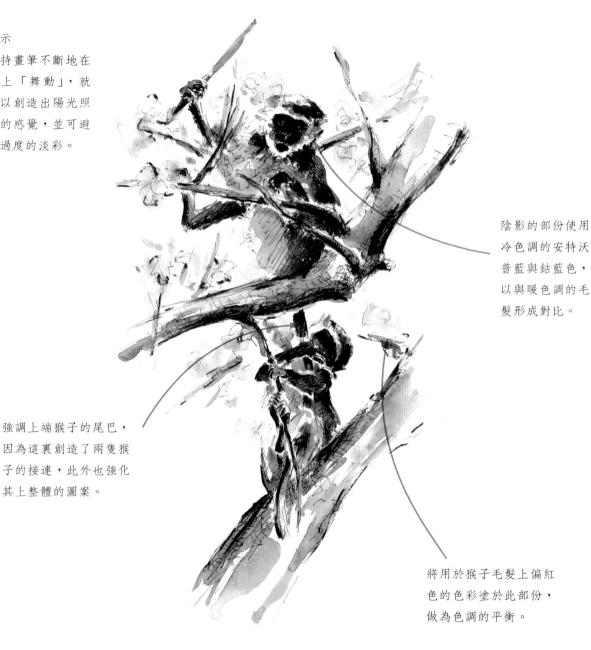

陰影的部份使用
冷色調的安特沃
普藍與鈷藍色，
以與暖色調的毛
髮形成對比。

強調上端猴子的尾巴，
因為這裏創造了兩隻猴
子的接連，此外也強化
其上整體的圖案。

將用於猴子毛髮上偏紅
色的色彩塗於此部份，
做為色調的平衡。

階段 6
增加對比

■ 完成第二隻猴子，使用暖與冷色的對比〈參見第51頁〉，建立形態也在速寫中加
入些活力。使用純色永遠是第一的首選，因為暗棕色或灰色的陰影會產生死氣沉沉
的效果。

階段 7
最終的潤飾

■ 最後的階段中加入紫調的陰影，使猴子能與枝幹相連接，並強化動物與環境合而為一的效果。

猴子的身軀在圓形的枝條上投射出了溫暖的陰影。

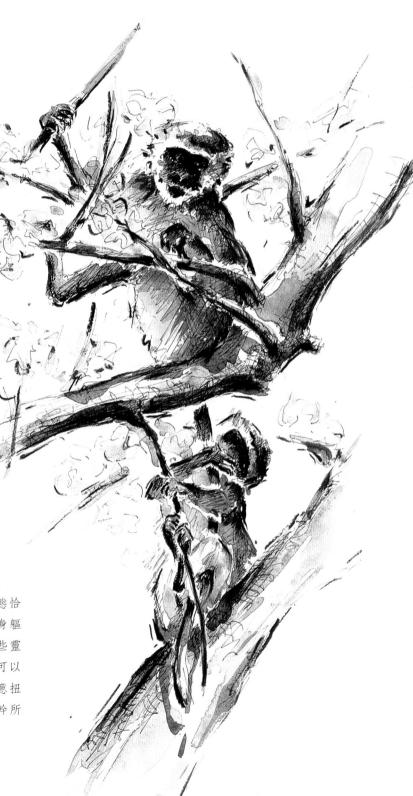

無論如何，一定要保有少許留白，如此將有助於表現出斑駁的光點，並創造出輕快躍動的效果。

靜止的枝幹形態恰與敏捷扭動的身軀形成對比，這些靈巧的軀體似乎可以毫不費勁地隨意扭轉，以容於枝幹所形成的角落。

練習 **I2**

海鳥群　畫家：Darren Woodhead

　　陽光撒在這群鳥與其棲息的岩石之上，形成斑駁的光點，夏季裏這群喧鬧的海鳥成爲研究形狀與色彩交互作用的最佳主題。彩繪這種主題時，細節不是重點，重要的是姿態、角度與形狀，因此要多花時間思考並觀察，以精煉出如何表現這種景致的精華。最初可能會被鳥的數量所震懾，但其實牠們姿態的重複性很高，因此可以有時間找出最有趣味性的姿態，並依此進行構圖。正如這個示範一樣，直接以水彩彩繪時—尤其當大部份的紙張都還留白時，就應該對整體形狀有清楚的構想。

練習重點
· 辨識主要的形狀
· 直接運用畫筆畫
· 使用有限的色彩

畫前的速寫

■ 進行繪畫前的速寫時，不需要用到昂貴的紙張，初步的速寫只是對主題進行瞭解與探究各種可能性的手段。開始以鉛筆快速的速寫並快速地塗上色彩做參考。

水彩的淡彩不僅強調出陰影與形狀，也支持了鉛筆的線條。

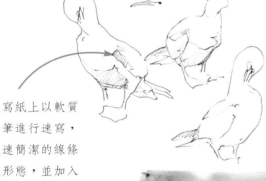

在速寫紙上以軟質的鉛筆進行速寫，以快速簡潔的線條表現形態，並加入影線。

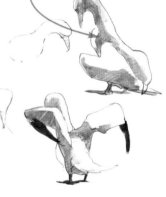

一旦在背景中上了淡彩，主題所在的環境也就成形了，此外海鳥的白色羽毛也展露出來了。

要表現出形態與光線的情況，因此註記上所有投射出的陰影與鳥在其自身上投射出的影子。

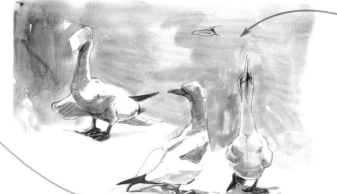

提示

讓水來完成工作,也就是讓吸滿色彩的畫筆在紙上滑動。或許會有錯誤,但如此畫本身就非常有趣。

階段 1
畫筆速寫

■ 直接使用畫筆速寫,需要仔細分析所繪的調子與形狀,這與在鉛筆速寫中「填入」色彩是完全不同的兩回事。首先要決定白色的部份,然後使用由鈷藍色與淺紅色混合而得的中性灰色,用大號的畫筆繪出鳥身上的陰影。至於輪廓線就暫時先擱置,在之後的階段中才會再處理到。

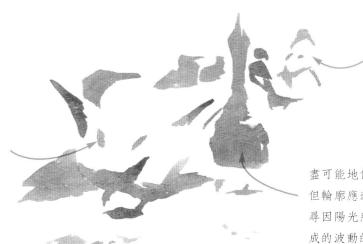

背景中體形較小的鳥群,不僅使大小形狀產生趣味性變化,同時也表現出景深。

後方的鳥胸部的陰影,使前方鳥脖子的白色得以突顯。

盡可能地保持簡單的形狀,但輪廓應避免過於規則;找尋因陽光照射而在鳥羽上形成的波動的邊緣。

階段 2
增加色彩

■ 逐步地引入不同的色彩,首先使用鈷黃色塗明顯的鳥頭,並讓這個顏色覆蓋在前一淡彩上,以表現出陰影的特有色彩。不要使用過多不同的色彩:細節的部份可以使用濃烈的藍紅混合中性的原色,以及加入較多紅色略微變化的相同色彩,塗在鳥翼前被陽光照射的部位,以及鳥身下的陰影部位。整個的作品中畫家只運用了五種色彩:鈷藍色、紺青色、鈷黃色、紅赭色與土黃色。

一旦加入了簡單的細節,海鷗就逐漸顯現了,而不再是一些抽象的形狀而已。

提示

保持色彩的清新與純淨是非常重要的,因此要經常更換水。當進行寫生時,就用塑膠瓶儲備一大瓶的水。

將基本的紅與藍色以不同的比例相混,即可得到一系列不同色調的色彩。注意不同冷暖的色調如何將鳥由背景中脫穎而出。

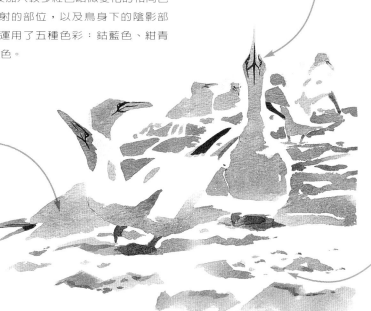

前景中大小形狀的並列,不僅表現出細節,也提供了額外的趣味。

階段 3
海與礁石

■ 畫出海之後，這些海鳥也就緊密地與其所處環境相融合。處理這一大片的淡彩，光使用紺青色加土黃色與一些紅赭色的混合色，畫筆中吸滿色彩仔細但快速地塗在鳥的周遭，並且在上色後，色彩未完全乾之前，在地面的部份加入更多的淺色，使用暖色的淺紅加鈷黃色與鈷藍色，以製造出陽光照耀之感，並以白色的高光表現出鳥糞四散的岩石。

提示
如這幅速寫所用的粗糙的紙，紙紋的顆粒形成如一處處小的色彩「水漬」，使色彩可以容納其間。

紙上留白以表現出翱翔的鳥隻，並且當主要的淡彩乾之後，加深翅膀尖端的顏色使形狀更明確。

色彩顆粒的質感增添了淡彩的趣味性。顆粒感的來源有二，其一是紙質，其二則是顏料的因素；紺青色與紅赭色在自然狀態下就都會出現顆粒。

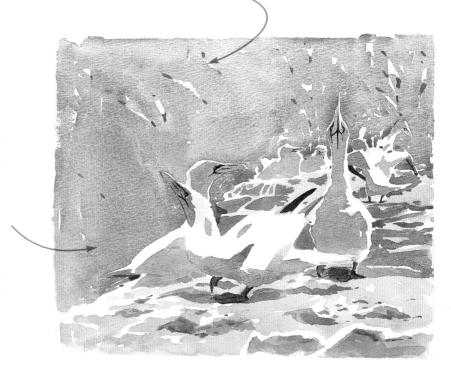

階段 4
最終的潤飾

■ 做為速寫的完成，就是在海的部份加入第二層的淡彩。此次使用傾斜筆觸，並刻意地留下第一層淡彩，以表現出浪濤並強調出與鳥及礁石形態方向的對比。進一步在礁石部份上淡彩，建立陰影效果，並藉由對比使高光顯得更強烈，但要注意不過度修飾，因為稀疏與流暢的處理是這個速寫的精華。

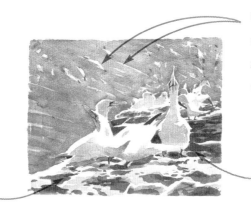

飛翔的小鳥的傾斜角度與浪濤皆予人動感，並有助於引領觀眾的目光看遍整幅作品。

為了表現出動感並加入更多的形狀與邊緣，因此在中間調子的部位加上小區塊的深色淡彩。

深色的背景使白色的鳥羽更加突顯。

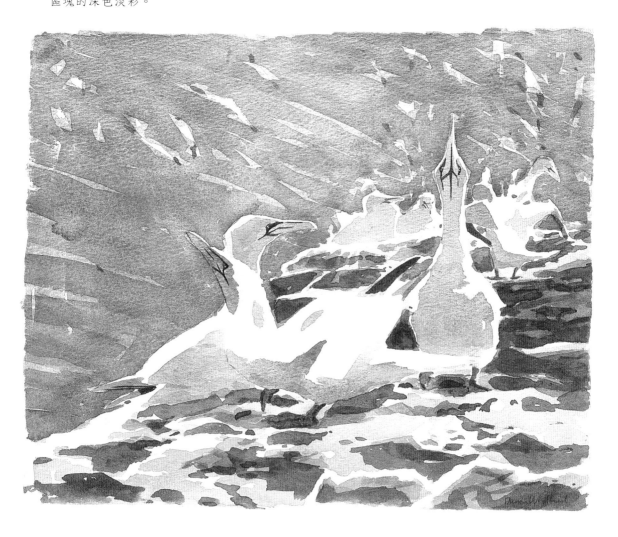

基礎篇
畫面安排與構圖

在進行動物速寫時，一定會思考如何能將
速寫更進一步地完成，成為賞心悅目且平衡的

選擇畫面規格
花些時間思考所要
進行的速寫最適合
何種畫面：是風景
式的？或是人像式
的？此外主題在畫
面中的定位又應如
何呢？

完整繪畫。到此階段，速寫也就開始被賦予了不同的功能，逐漸由如筆
記般的記錄轉為藝術的表現。

設定範圍

　　構圖的第一步，就是決定如何將主題放入畫紙中。先觀察動物的形
狀與姿態，然後決定這是否能採用標準的長方形畫面安排，如果可
以，那麼又得決定是該採直式〈人像畫〉或橫式〈風景畫〉的形式。最
佳的表現形式也可能是正方形，或瘦長直立型，像長頸鹿或站立時非常
高的鳥類，都可以運用這種型式來強調。如果很難決定究竟何種表現形
式會最令人滿意，那就拿取景框來框景；取景框可以簡單地自製，用硬
卡紙在中間剪出長方形的孔即成。

負面形狀
為有助於將動物正
確的畫出，就要由
其四肢間找出「負
面」的形狀。這些
形狀往往較「正面」
的動物身軀部份簡
單許多，此外也是
在速寫時進行雙重
確認方便的途徑。

正面與負面形狀
　　在決定將速寫放入畫紙
的過程中，連帶地也要決定
在所採用的形狀中各種平衡
的力量。其中之一就是「正
面」與「負面」形狀的平
衡，這些形狀都可藉由想像
動物處於剪影中而看見。如

果要將這個剪影剪下，那麼就要將畫家所謂的「負面空間」或「負面形狀」剪掉，這些也就是圍繞在「正面形狀」外或之間的形狀，正面形狀指的也就是動物本身及與其相連的四肢。

　　就構圖的觀點而言，達到這兩種形狀的平衡有其重要性，而負面形狀對正確的速寫也扮演著重要的角色，因為可以利用負面形狀檢查正面形狀正確與否。負面形狀數量較少且較簡單，因此檢查較容易，而正面形狀中往往包括許多細節，因此極易造成混淆。

置入焦點

　　一旦決定了畫面形式後，也就決定了速寫的範圍；接著就要決定如何將主要元素放入構圖中。如果主題是單一的動物或鳥類，那麼這隻動物或鳥也就理所當然也成為焦點，但這也並不表示牠們一定得放在畫面的中央不可。過度的對稱會顯得單調乏味，因為目光將無法由畫面中的元素，由一處望向另一處。因此藉由不規則地安排構圖元素，並使各元素間達於平衡，就可以建立動感，而這在構圖上非常重要。因此仔細地思考如何能達成構圖中各主要形狀之間的平衡，或者向後擴大空間、放入更多的前景，或者也可以加入引人注目的陰影效果。

黃金分割
文藝復興時代，藝術家與建築師常用的「黃金分割」，也就是將長方形的每一邊都分為相等的八份，而每一交點都將兩側的線條以3:5的比例做分割。

珠雞
在速寫一群動物時，一定要將整群動物視為一體的來進行思考，不可將其視為單獨的形狀與構造。

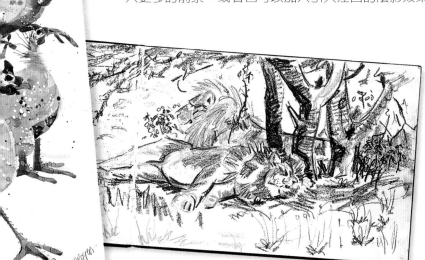

焦點
畫家選擇將獅子放置在中央偏右的位置，並以風景形式處理這幅速寫。結合這些因素，使畫家得以強調出獅子們慵懶的姿態，及其與環境間形成的密不可分的關係。

練習 13

群鹿　畫家：David Boys

　　在動物生長的自然狀態中觀察時，將可見到無數豐富的構圖可能性，這幅公園中的群鹿更是獨具魅力的主題。但鹿是非常害羞膽小的動物，一見到人影便會拔腿就跑，因此將需要倚賴大量的照片與速寫，然後到畫室中再重新構圖。因此準備好好花些時間進行初步的速寫，因為資訊永不嫌多，並且對景致也要如同對動物般地給予相同的注意。然後就可以發掘到不同形狀之間的交互作用，與秋天豐富的色調。在這幅彩色鉛筆的速寫中，畫家運用完整樹幹的重量感，強調出畫面的張力與前景中正在打鬥的鹿隻精緻的構造，更進一步加入了對比的元素。

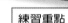

> **練習重點**
> ・使用照片與速寫創作
> ・計劃構圖
> ・建立背景形狀

拍攝參考照片

■　盡可能準備一具架設在腳架上，可調焦距或長鏡頭的照相機，才能拍攝到較遠距離的鹿匹。如果沒有這些裝備，那麼就只好在不打擾到這群動物的情況下，盡可能地靠近拍攝。至於風景照片，只要先確定光線的狀況與拍攝鹿群時相同，有空閒時都可以再拍。

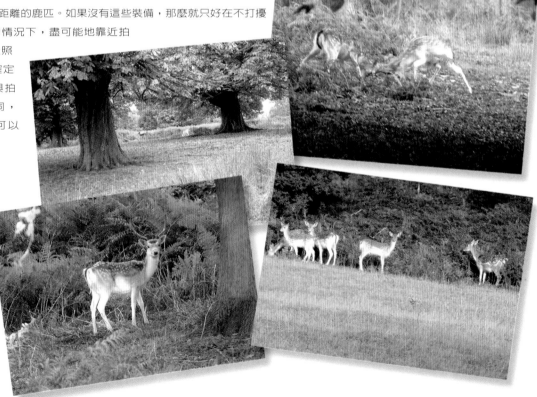

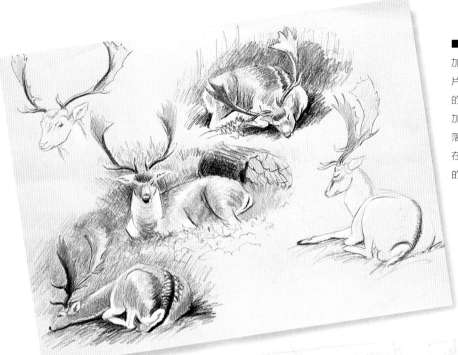

進行視覺記錄

■ 盡可能以不同的角度速寫鹿隻,並加入色彩以做為未來的參考,因為照片中的色彩有時並不真實,而且不同的照片色彩也難以一致。如果沒時間加入色彩,那麼至少要在速寫紙的角落畫叉,做為光源方向的記號,以免在最終的構圖中出現光線方向不一致的情況。

探索可能性

■ 畫家收集了充裕的資訊,並嘗試了不同的群聚與安排方式。雖然另兩張的構圖也相當理想,但被放置在別的部位,畫家最後決定將焦點定在兩隻互鬥的公鹿。一定要保存速寫,以便隨時都可再取出參考,因為相同的主題往往可以適用許多不同的處理方式。

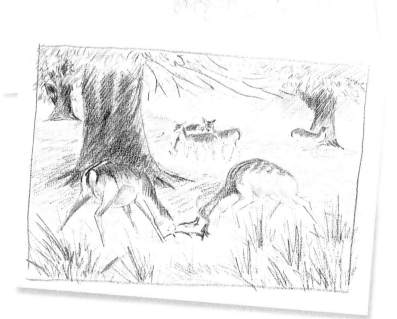

階段 1
分割空間

■ 選擇水平的畫面安排,以便強調主要的動作;此外這兩隻公鹿的形狀佔據了畫面前半大部份的空間。這兩隻公鹿的交點則位於中央垂直線上,使兩隻鹿都佔有相等的空間範圍,以強調僵持不下的角力競賽現場。

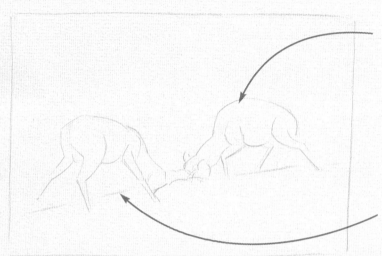

畫家選用了暗黃色的粉彩紙,因此紙張本身提供了溫暖的色調,而畫家可以加入亮調的部位。

畫出具方向性的軸線,以表示出兩隻對立鹿的角度。這條軸線將成為一粗略的三角形的底邊,頂點則在近於畫面頂端的部份,也就是另一小群鹿將被放置的部位。

階段 2
建立背景形狀

■ 三群鹿匹的大形狀必須小心翼翼地放入畫面中。再次的提醒,畫家所稱的「隱藏的三角形」,是構圖的重要工具。在這幅速寫中樹幹的安排也就形成了一個倒三角形,因此觀眾的目光就會不約而同的被引領到焦點的位置,也就是正在角力的鹿隻。

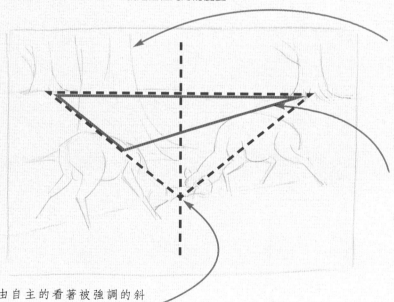

運用樹幹所形成的強狀的垂直線,強調出公鹿的腿如樹幹般深植在地站立。

找出風景主要結構元素中的圖案與形狀,並藉此劃分畫面中的空間。

眼光會不由自主的看著被強調的斜線,即便是不自主察覺到的也一樣。因此要將這些要表現的形狀導引到焦點部位。

階段 3
增加形狀

■ 現在就可以加入構圖中其他的元素，也就是樹葉與背景中的鹿隻。雖然這些相對於前景中正在角力的主角而言都是次要的配角，但也非常重要，尤其這幾群的鹿扮演著旁觀的角色。這不僅為背景加入趣味性，也強化了構圖；因為這些鹿群恰被安排在倒三角形後面樹幹間的連線上。

在畫面的上方佔有重量的枝條與葉叢，可以避免視線由垂直線往上看時會游移出畫面。

第一個三角形已經更明顯了，具方向的軸為三角形的底邊，頂點處則為一小群的鹿。

鹿的後腿強烈地定出三角形的一角，並導引著觀眾的視線透過樹幹向上看往背景中的另一小群鹿，也就是這幅速寫的次要焦點。

斷裂枝條的角度更強化兩隻公鹿互鬥的具方向性的軸線，寬大的蕨類形狀也導引著觀眾的眼光向上看到主要的動作點。

階段 4
加入主要的調子

■ 不論在繪畫或彩色速寫中，調子構造與色彩具有同等的重要性。完整的樹幹要以較暗的色彩表現出質量，以強調出彼此間的空間感，公鹿更要以更暗或更明的調子以建立形態。

樹幹的部份採用較寬鬆的斜影線，因為調子與色彩都要逐漸建立。

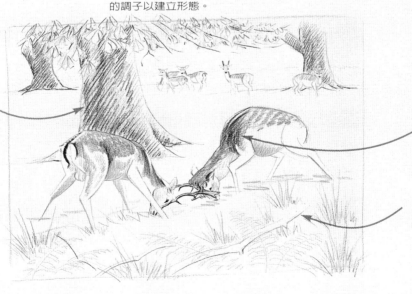

將最強烈與溫暖的色調保留給予互鬥的兩隻公鹿，使其能在前景中能佔有最顯著的地位。

使用有色的紙張速寫，因此可用白色加入高光，對於中間色調與亮面則可保留紙張原色，不加上任何色彩。

階段 5
建立色彩

■ 這幅速寫到此階段仍為單色，但此時已可加入色彩的對比以增加速寫的生氣，並強調出主要暖色調的紅棕色。變化鉛筆線條的筆觸，結合使用短影線與直的輪廓線表現出不同的質感。

可運用不同筆觸與色彩的融合以表現出質感。背景部份的筆觸要較短，以製造出透視效果。

在冷色調的藍灰色下塗一道做為水平線的亮綠色，表現出遠處空間部的光亮。

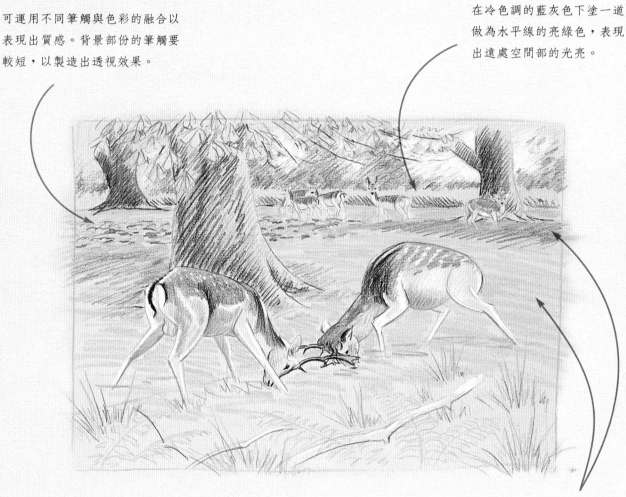

使用彩色筆以稀疏、不同方向的筆觸表現地表。

階段 6
最終的潤飾

■ 增加的色彩具有使前景中形狀與細節發生部份融合的效果，因此現在需要在強化，以使這部份能在空間上更向前移。樹幹的部份也需要再加強，就如在畫面上方的葉叢一般，樹幹也提供了前景中的平衡因素。

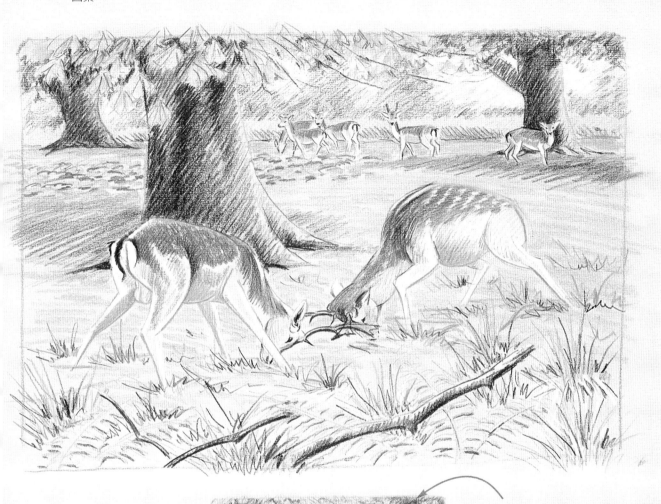

鮮艷的黃色與綠色，使樹葉的細節更向前，也使其由背景中突顯而出。此外，更與前景中的色彩相呼應。

擴大公鹿腳下的草叢，以表現其相互推擠的力道與張力，似乎要將彼此都植入土中一般。

使用相當暗的綠色增加葉叢的份量，但不要專注於細節的部份，因為這棵樹與公鹿後方的相較，算是有一段距離。

使用相似的紫色與棕色塗於樹幹與斷落的枝條，以創造中景與前景間色彩的連結。

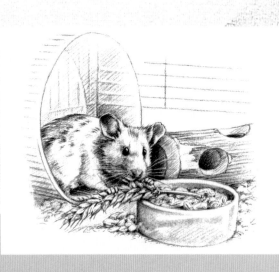

專論篇

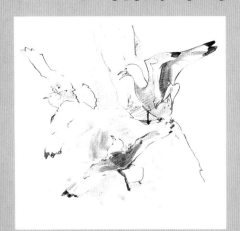

一旦熟稔了基本理論，就會希望能專
注於動物專題的速寫，例如：描繪動
態、特色與個性。簡單逐步的示範練
習，將引領你進入速寫的天地一窺堂
奧，使你的速寫功力有所突破。

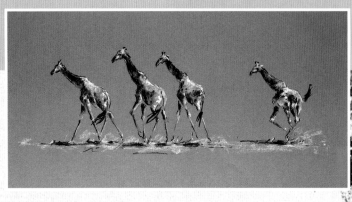

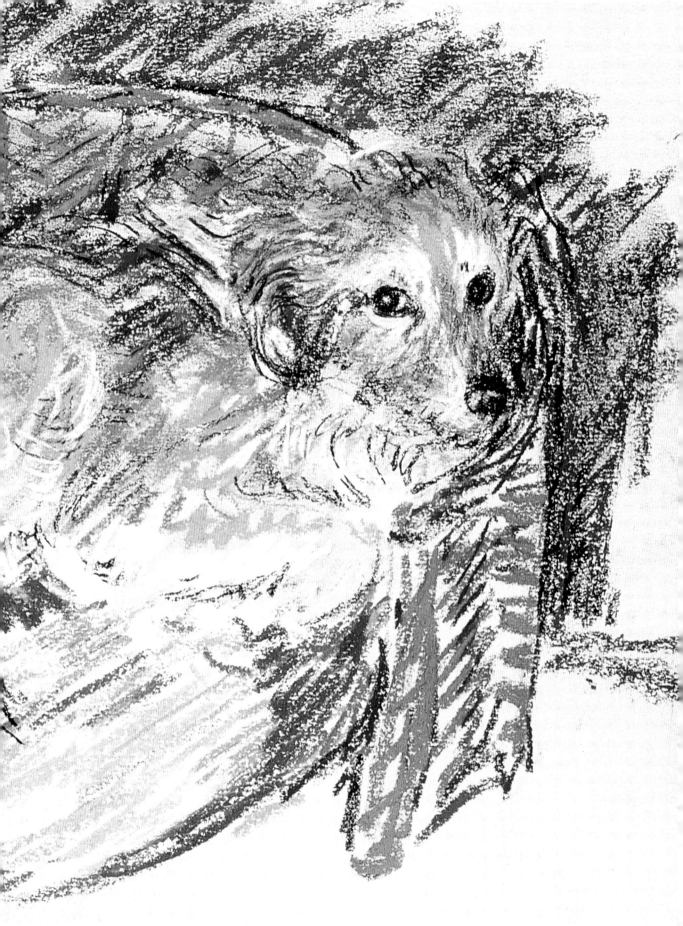

專論篇

動態描繪

在研究動態主題時有兩個主要的重點因素，第一就是自我訓練，訓練觀察與記錄的能力，這是實用的技巧，因此會隨著練習而精進。其次，則是要決定如何運用速寫與畫材在畫紙上傳達出動態感。

重複的動作

最初先觀察動物而不動手畫，你將會發現牠們的動作雖然不斷改變，但卻有固定的模式。野生動物通常都只提供稍縱即逝的動作，因此鮮少能在牠們身上辨識出固定的模式，但被圈養在固定的範圍內的家畜或動物身上就可以找到。

記憶訓練

觀察連續動作
只要稍微觀察動物的動作，就可以注意到其動作中規律的連續性與模式。

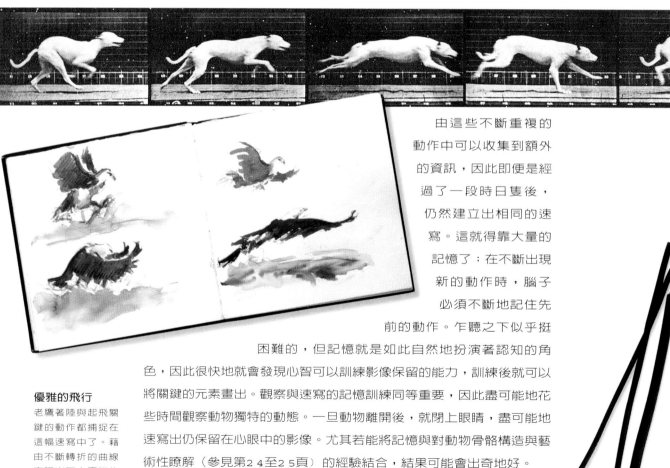

由這些不斷重複的動作中可以收集到額外的資訊，因此即便是經過了一段時日隻後，仍然建立出相同的速寫。這就得靠大量的記憶了；在不斷出現新的動作時，腦子必須不斷地記住先前的動作。乍聽之下似乎挺困難的，但記憶就是如此自然地扮演著認知的角色，因此很快地就會發現心智可以訓練影像保留的能力，訓練後就可以將關鍵的元素畫出。觀察與速寫的記憶訓練同等重要，因此盡可能地花些時間觀察動物獨特的動態。一旦動物離開後，就閉上眼睛，盡可能地速寫出仍保留在心眼中的影像。尤其若能將記憶與對動物骨骼構造與藝術性瞭解（參見第24至25頁）的經驗結合，結果可能會出奇地好。

優雅的飛行
老鷹著陸與起飛關鍵的動作都捕捉在這幅速寫中了。藉由不斷轉折的曲線表現出巨大鷹翅的形狀，也解讀出所有自然且具戲劇性的動作。

快速地工作

如果想找一種有助於快速速寫的畫材，可以嘗試墨水〈與鋼筆或畫筆併用〉、水彩或氈頭筆。大號的畫筆一筆就可以覆蓋頗大的面積。

迅速地反應

　　此外，藉由訓練可使你對任何所見的東西都能快速地反應，使腦與手能同時協調共同工作。看著主題，而非紙張，讓速寫的手隨著動作，以快速且流暢的線條捕捉住正在發生的事件的精髓。選擇可以迅速速寫且不能修改的畫材，例如：氈頭筆，這種筆可以快速地在紙上滑動，或者畫筆與墨水（水彩）。大號的松鼠毛畫筆可以吸住大量的墨水或顏料，因此可以塗滿大面積的紙面不須再沾顏料。

在畫室中工作

　　如果是由快速的速寫開始，或者也可能是以照片為依據，那麼在逐步趨近於完成的速寫時，試著在速寫中保留如直接速寫般相同的動態。這種練習雖較不自然，但至少不必與時間賽跑，但當最關心的是動態感的表現時，就不妨假設是在自然的狀態下，盡可能地省略掉不必要的細節，並大膽地運用畫材自由地畫。在這種情境中，最有用的可能是粉彩筆與炭筆，因為這兩種畫材可結合線條與塗抹創造出色彩區塊；或者也可以用水彩結合鉛筆或炭筆。嘗試各種的可能，但務要牢記在心的是：「傳達動感」才是速寫的中心思想。

畫室作品

粉彩筆與炭筆的結合，使速寫中可以既有線條又有彩色且具明暗的區塊。在使用照片速寫，並期望能模擬動態時，這是很有用的方法。

林間蕩走的長臂猿

氈頭筆所繪僅具簡單線條的速寫，表現出長臂猿優雅的動作，至於肌肉的形態與結構，則以細膩的灰色明暗與影線表現。

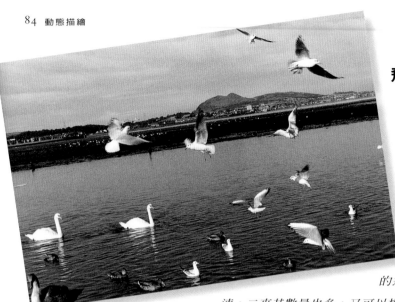

練習 14

飛翔的鳥　畫家：Darren Woodhead

速寫任何動態的主題，都是對記憶與手眼協調的考驗，其中又以畫飛翔中的鳥為最。因為牠們將隨著不可見的空氣層不斷地改變並調整形狀。可從找得到且為數較多的主題開始，以便能確保持續有模特兒圍繞在側。海鷗就是很理想的選擇，一來牠們的動作並不至於過於迅速，二來其數量也多，又可以相當靠近，因此可以看個仔細。畫材要選擇能迅速畫出，並有助於動態的表現的。在這些速寫中所使用的鉛筆與水彩，就是當場寫生理想的畫材，但牢記一點，就是調色盤中的色彩應盡可能的簡單。

> **練習重點**
> ・在鉛筆速寫上淡彩
> ・變化線條
> ・訓練記憶

觀察與學習

■ 使用軟質的鉛筆〈4B或5B〉，可以在速寫紙上快速地畫出強烈的線條，由初步速寫開始對主題有所瞭解。捉住鳥靜止或在整理羽毛時，速寫牠的局部：頭、尾、腿與翅膀。開始速寫飛翔中的鳥時，首先要注意的是翅膀的前端邊緣部份，因為這是主要力量的所在，也是產生最大角度的地方。試著觀察飛行中的鳥，然後閉起眼睛，保留如快照般的影像，這是訓練記憶暫留的好練習。

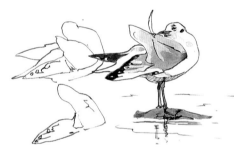

一旦鳥移動了位置，那麼就結束這個速寫，進行下一個。不要想試圖完成所有的速寫，結合完成與未完成的速寫在一起，將更能顯現作品中的生命力。

保持迅速的速寫，試著去感受飛翔的感覺，與不同的氣流層。

當鳥類在降落與起飛時，其翅膀都會短時間地保持相同的姿態，因此可趁此機會學習其翅膀的角度。

要使接續上的淡彩更具雕塑感，就必須先以鉛筆速寫出陰影與形態。

紅嘴鷗

階段 1
注意線條的品質

■ 一旦對主題有初步的瞭解後，就可以再進一步的速寫。隨著速寫的進行，同時思考鉛筆的線條，以及如何藉由變換不同力量的線條，達到形態表現的目的。也可以在翅膀處加入些細節，以支持其形狀與結構，但也不要太多，因為過多的細節將使速寫鳥的速度減緩，更何況當鳥由旁邊呼嘯而過時，又能看到多少的細節呢！

注意線條強弱的變化，較重的線條表現出陰影，而較輕的線條則表現出高光的表面。

只以鉛筆加的明暗作為形態的支撐，就如同此處稀疏且具方向性的影線，表明出翅膀的表面。在加上水彩淡彩後，這些線條仍清晰可見，並可強化淡彩的效果。

在所有的部位畫筆的筆觸都應保持簡單，以表現出整體的形態，而非任何單一的羽毛。

階段 2
上淡彩

■ 一旦鉛筆的線條就定位後，由淺入深地在鉛筆線條上加淡彩。淡彩具有輕微固定鉛筆線條的效果，使線條不再會被塗髒。由淺紅色與鈷藍色混合出的系列色彩，包含了由暖至冷的色調，以及具說服力的灰色。在翅膀的部份上一層灰色的淡彩，並在前端的邊緣部份留白；當這層淡彩乾後，在頭與尾的陰影部份加入些許較溫暖的色調，並建立尾與翼帶狀部位的對比。並在翅膀與尾翼的部份加入些許細節以完成速寫。

提示
使用較平時會選用的更大且不小於8號的畫筆。因為如此筆中可吸入更多的色彩，也可以更快速地上淡彩。

使用大號畫筆的尖端，以變化的筆觸表現出羽毛，但非細節。

在風中翱翔的鰹鳥

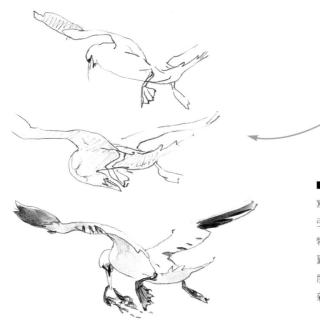

本頁的速寫清楚地展現了知識建立的過程。一個嘗試性、未完成的速寫轉變成調子探索的速寫，最終更進一步地發展為自信的鉛筆與淡彩速寫。

捕捉動態與活力

■ 海鳥群是任何想捕捉住鳥類飛翔氣氛的畫者，一定要描寫的主題。巨大的數量與鳥群彼此間的互動，在在都那樣地引人入勝。鰹鳥屬於大型的鳥類，當翅膀在正確的位置時，牠們就會輪流在氣流上「盤旋」，並不斷地調整其翅膀與尾翼。再次說明，下功夫透過速寫進行研究、辨識重要的角度，並保持鉛筆不斷地在速寫。隨著鳥姿態的變化，就開始新的速寫，因此速寫簿上將記錄下各種不同的動作與姿態。

攜帶用具，以便能將畫紙固定在曝露的海鳥礁石上。簡單且強力的橡皮筋或大型的夾子也就足夠了。

未成年的鳥其全身羽毛往往都較蓬鬆，可以表現出其形態與形狀。注意這兩隻鳥不同的姿態，上方的鳥顯得較為平面，而下方的則較圓，這些都透過不同的形態表現。

白色鳥的陰影部位會反射周遭環境中的色彩。這將製造出極獨特的效果，但仍須將這樣的色彩忠實地呈現，融合為當時情境的一部份。

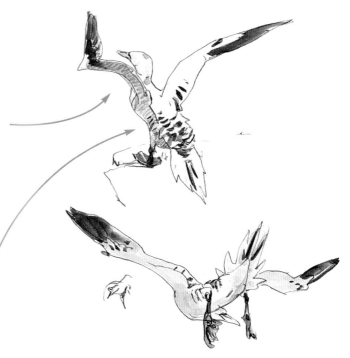

三趾鷗

除展現形態與調子必需的部份外，鉛筆所加的明暗要減少到最低限度。注意這幅速寫中各種線條所展現出的不同重量。

不必遲疑地加入不是真的能看見的線條，因為這些線條可以強調出隱藏在表面下延續不斷的形態。

如果有鳥兒著陸，一定要把握機會研究其翅膀角度。前縮透視會對形狀造成不小的影響，如果與下方海鳥的形狀相比，就可以看出差別了。

飛翔感

■ 三趾鷗是非常值得一畫的主題，因為牠們具有引人注目的溫和高貴的表情，並有在直立棋盤狀的礁石上盤旋的能力，且發出具代表性的聲音。雖然無法表達這些聲音，但卻可捕捉住其動態。只要風量略有增加，就會有為數龐大的鳥群飛起，造成驚人壯觀的景象，而這一切似乎只為你演出。想想速寫簿就如同是動態的展示，並嘗試想像翱翔空中的感覺。牢記變化線條，但避免不必要的細節。

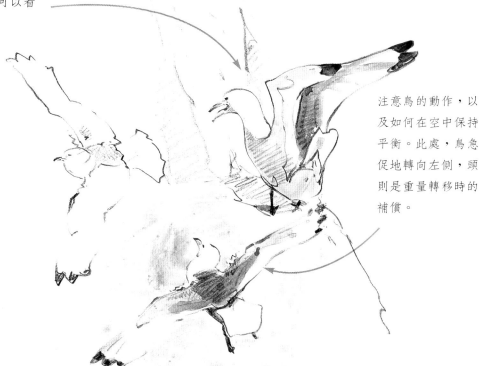

提示
偶而加些額外的色彩，效果非常不錯。此處，天空使用的天藍色與鳥身上混入的鈷藍色形成對比，使速寫有所變化。

注意鳥的動作，以及如何在空中保持平衡。此處，鳥急促地轉向左側，頭則是重量轉移時的補償。

練習 15

長頸鹿　畫家：Julia Cassels

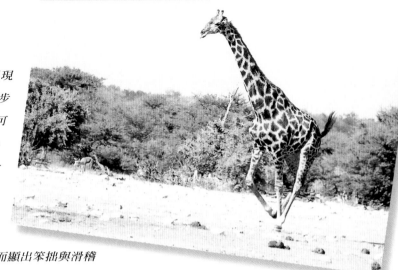

　　長頸鹿走起路來無聲無息，並展現極度的安詳，長長的頸子隨著每一腳步有韻律地搖動。牠們的步伐之所以可以如此流暢，原因在於牠們步行時，同側的腳是同時移動而非相對的腳一起移動；駱駝也是以這種方式行走。

　　但當長頸鹿奔跑時，牠們的尾巴向後飛揚，步行時的優雅與流暢也喪失了，反而顯出笨拙與滑稽感，看起來倒像是在大海中翻滾的大船。在這個練習中，前面的三隻長頸鹿排成一列、緩步前進，而第四隻則快步想趕上前面的，如此就形成了引人注目的韻律與反韻律的對比，光影在色彩鮮艷的長頸鹿身軀上帶入了額外的元素。畫家使用粉彩筆，這不僅是最純淨的顏料，也是捕捉住光影與色彩效果的最理想畫材。

> **練習重點**
> · 不同動作的對比
> · 避免過度修飾
> · 單色速寫的處理

畫前的速寫

■ 由一些快速的初步速寫開始，使用方便好用的畫材，例如：炭筆、粉彩筆、鉛筆或水彩，以捕捉住正在移動動物的精髓。時間往往只夠畫出陰影線，而在表現動態的情境中這比高光更重要。

快速且粗的炭筆筆觸，畫出了輪廓，也表現了形態與動感。

在鉛筆上使用水彩，記錄下動物飛快動作中展露出的色彩。

使用鉛筆可以更精確地加入調子，以及表現細節的影線。

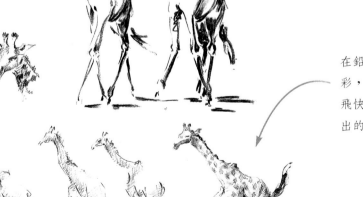

階段 1
定出形狀

■ 開始時使用炭筆速寫，這比粉彩筆更易擦掉，因此也較易修改。使用炭筆條的尖端安排形狀，使用流暢的線條，並盡可能地保持速寫的簡單。注意畫家如何只運用一條線去表現腿的輪廓。

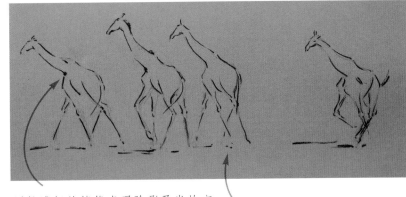

用較濃粗的線條表現陰影及光的方向。在開始的階段中先將這些因素確立，是非常重要的。

腿的部份刻意的保持模糊，以表現出動態的氣勢。

在脖子、胸部與肩膀的部位，可以盡量用力地使用炭筆。高光的部份大多要靠想像定出，使作品展現出捕捉住剎那的動態感。

階段 2
建立調子與增加色彩

■ 使用炭筆的側面，在長頸鹿陰影的區塊中上色。這將有助於表現出動感，因為眼睛只能記住最明顯明暗的區塊，且由於主題不斷移動，因此陰影與高光的部位也隨之變動。先將明暗的部位建立，使整體完整的架構得以顯現，然後再上粉彩。

在肚子下方近乎黑色的區塊，強調出前後腿快速移動的狀態，使色彩被擠向一處。

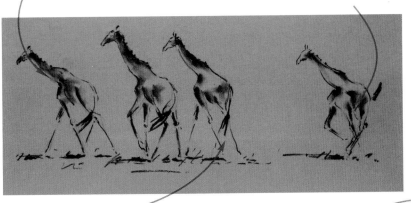

使用粉彩筆時，高光的部位通常都留待最後才處理；但若面對的是動態的主題時，早些處理是比較好的，因為這可以提醒光源的方向。

在此階段中腿部可保留不處理，因為這是身體上最具動態的部份。

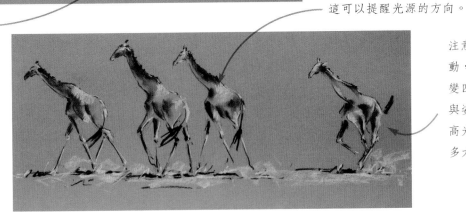

注意長頸鹿在動，並不斷改變四肢的位置與姿態時，其高光部位會有多大的不同。

階段 3
建立色彩與形態

■ 繼續地建立調子與色彩，以建立長頸鹿整體的形態。注意不要處理過度，部份的紙張仍應留白，並變化粉彩筆的筆觸，有短筆觸、彎曲與較潦草的筆觸，以保留速寫的狀態與動感。

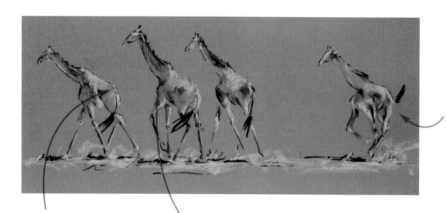

在此處色彩強烈卻又隔開的部位，會造成眼睛的錯覺，因此不斷地複製出主題快速移動的認知。

保留這部份不塗任何粉彩，紙張本身就呈現了所需的色彩。

一旦加入了中間調子的色彩，長頸鹿的質量與體積也就顯現出來了。

粉彩筆的筆尖很快就會變鈍，如果希望畫出清晰明確的線條時，可以將粉彩筆折斷，用斷裂後銳利的邊緣來畫。

階段 4
獨特的特色

■ 先前處理時塗上的色彩，已展露了長頸鹿的形態與個性。現在可以加入更多的細節，但仍要小心不過度。可以將大部份的筆觸以兩種不同調子的粉彩筆處理，並在頭部、腿部以及腹部加上冷色調的藍色，以建立形體。

保留部份的區塊不做處理，以展現速寫的質感，這對展現長頸鹿的速度感而言，非常重要。

簡單的一筆藍色，不僅表現出陰影，也象徵出非洲熾熱的感覺，因為陰影會反射天空的顏色。

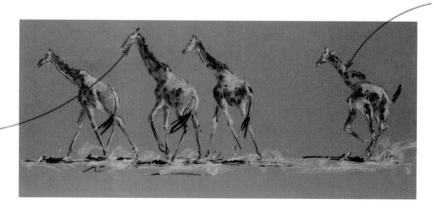

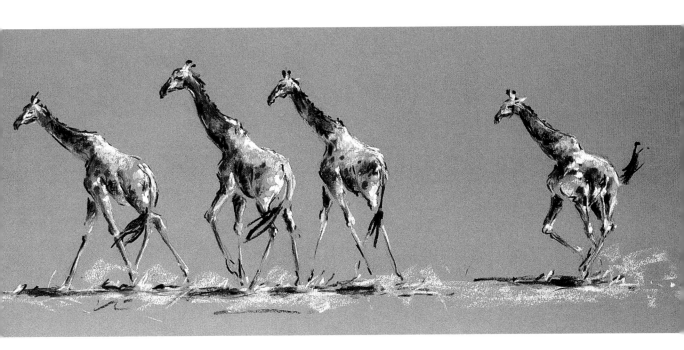

在耳朵前方潤飾性地加入一點藍，以及在頰骨上的一點白色，就足以表現出眼睛、頭上的角與口鼻部份。

強烈且具方向性的白色粉彩筆觸，強調光線如何在頭部、耳朵、背部與膝蓋間躍動。

在暖色的黃上加入冷色的綠藍色，更表現出強烈且刺眼的豔陽。

腿部從一開始就一直保留、未做處理，而將細節集中於緩慢移動的軀幹。

階段 5
完成速寫

■ 在此一階段，站在作品前仔細評估，這是最終階段一定要持續進行的動作。這不僅可避免處理過度，也可以確定你只在需要色彩的地方上色。畫家加入了些許綠藍色的陰影，以增添互補的對比（參見第51頁），也展現出豔陽如何熱辣辣地照在這群移動的動物身上。畫家強化調躍的長頸鹿的陰影，但生理構造的細節與特色則刻意地模糊化。

專論篇

個性與特色

　　速寫任何活的生物，會比選擇其他任何主題更需要仔細的觀察，而且隨著持續的觀察與速寫，各種動物獨特的個性也就逐漸地浮現。對家中的寵物來說，此言更是不假，因為我們對這些寵物知道的更多、更詳細，就會發現，儘管是相同的種類，但野生動物與馴養後的寵物之間仍有天壤之別，就以馬與矮種馬為例，牠們的變異性絕不下於人類。

臉部表情

數個不同的速寫，比任何單一的速寫更能捕捉住這隻黑猩猩的個性。

正式的肖像

寵物的肖像可以安排在特定的敘事情節中，也可以如這個例子中一般安排在簡單的背景中。這隻暹邏貓是用粉彩筆畫的，粉彩筆是表現貓身上濃密厚實的毛質感的理想畫材。

動物肖像

　　差異並不僅侷限於色彩與質感；動物們也都有其獨特的個性與特色，肖像就應該表現出動物獨特的這一層面。不論是人、寵物，或是眾所皆知的農場動物，抑或動物園中討喜的動物，肖像的力量在於是否能捕捉住主題特色的精髓，而非在於色彩的表現或毛皮或羽毛質感的表現。同理，在速寫團體動物時，也可以藉由強調個體獨特的特色，並將每一個體視為獨立獨特的一員，達到增加趣味性與引人注目的目的。

依照片速寫

如果希望能用照片為依據來速寫，那麼最好能嘗試自己拍攝這些照片，因為在拍攝的過程中，就可以對主題有所瞭解，此外也可以決定照片的實質內容。

家畜

　　如果想速寫並繪畫自己飼養的寵物，可以現場進行，並決定是否要加入其他的道具。動物的肖像愈來愈風行，因此也可能受人之託代畫寵物的肖像，這些寵物可能是貓、狗、馬或小馬，也可能是以照片為依據來畫。如果可能，最好是親自拜訪這隻寵物並拍照與速寫，如果時間許可，最好還加上主題的觀察。因為使用別人提供的照片，有時會令人相當沮喪，因為照片很可能未能拍出動物的個性，或者未採用其自然的場景。就以人像為例，場景就非常重要，因為這可以完整地提供更多有關主題的故事。

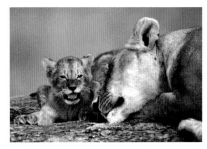

年齡與身體語言

在觀察動物時，不論是在農場上、野外或動物園，可以觀察到許多不同個體的特色。年齡是其中的一個因素，年輕的往往精力充沛、充滿活力，而年紀較長的則行動較為遲緩且較懶散，有時也會彎腰駝背地縮在一旁。此外，由皮毛的色澤與圖案，也可以分辨出年齡的不同，因為年輕的與年長的在這方面有時是截然不同的。大部份的動物都沒有臉部表情，只有少數的猴子與猩猩例外，不過身體語言則是分析個性的重要因素，因為這是動物各體間溝通的重要形式。動物可能因為各種原因而保持特定的姿態或行為，例如：確立自己的威權、吸引異性或對危險有所警覺。

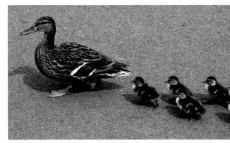

成熟的銀背
這些成熟靈長類黑猩猩的速寫，大部份都以其沉思的模樣入畫。

老與少
當對不同年齡層的群體加以比較與對比時，觀察兩者間的互動，可以大大地增進對動物身體構造與個性的認知。

人類與動物的互動

飼養的寵物與農場上的動物，並不太在意被速寫，但若是速寫動物園中的動物，有一點就必須牢記在心，也就是個人的身體語言將會影響動物的行為。有些動物一旦意識到自己被觀察，就會顯得焦燥不安；大猩猩不喜歡面對面的對抗，更視目光的接觸為嚴重的威脅。要避免惹惱動物模特兒，就要學些小技巧—若無其事地面朝一個方向，而悄悄用眼尾的「餘光」觀察並速寫。

農場上
大部份農場上的動物都相當平靜，往往甚少注意是否有人在旁速寫。

練習 16

速寫寵物狗 畫家：Kay Gallwey

　　相較於動物園的動物或野生動物，以自己飼養的寵物為對象進行速寫，具有兩個優點。首先，對速寫動物的個性與表情有較多的認識，第二，對其內部的構造可有較多的瞭解。我們一定撫摸過自己飼養的狗或貓，這是要瞭解其骨骼與肌肉構造的好方法。經由觸摸去瞭解，對長毛的動物而言，

就像這隻牧羊狗更為重要，因為牠如瘦削的灰狗般，瘦細的骨骼被掩藏在濃密的毛下。盡可能透過速寫建立對動物的知識，因此，在家中各處都備妥速寫紙與筆，就是不錯的點子。克萊倫斯—在這隻狗的一生中，畫家不知畫過多少的速寫與研究，這些都是這幅粉彩速寫的參考基礎。

```
練習重點
· 由觸摸瞭解形態
· 確立個性
· 計劃構圖
```

初步速寫

■ 由一些初步的速寫開始，研究所有的可能並計劃構圖。此階段可使用任何便宜的速寫紙即可。

現在嘗試不同的格式。不要浪費時間於細節，只要速寫不同的形狀，然後將動物放入其中即可。

使用軟質的鉛筆速寫出主要的輪廓線，並表現出質感與毛生長的方向。大叢的頸部環狀毛是牧羊狗的最大特徵。

進行最終構圖的鉛筆速寫。畫家最後決定的構圖是這一幅，其中狗的身形由籃子框出，因此只有極少的背景。

在進行最終的速寫前，先對細節部份進行局部的速寫，如：眼睛、鼻子、尾巴等等。克萊倫斯有對會說話的眼睛，而其特色之一就是露出眼白的部份，使牠看起來極近似像人類。

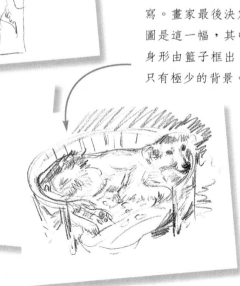

階段 1
開始速寫

■ 選擇能與主題相融合的有色紙張,如此可以保留部份的紙張,不上任何的粉彩,以避免造成跳動的效果。此處採用溫暖的米黃色紙張,此紙張的顏色可保留做為狗身上淡色的毛。

以影線取代部份的輪廓線,以表現狗毛皮的蓬亂。

以簡單的形狀畫眼睛,但必須確定角度與頭相配合。

提示
使用粉彩筆或炭筆畫底稿。鉛筆較不宜,因為石墨略具油脂,對粉彩會具有排拒的效果。

使用溫暖中間色調的棕色,輕柔地速寫構圖,因為棕色是畫面中最多的顏色。

提示
底稿的部份要避免使用黑色的粉彩筆,除非畫面有非常暗調子的色彩。如果有黑色的粉彩筆畫在下方,那麼在進行色彩融合時,就會出現污濁的灰色。

階段 2
建立中間調子

■ 現在開始建立速寫,加上更多的中間與亮色調,表明主要的暗面,但仍要輕柔地畫。在此階段中仍不要以搓揉方式進行色彩的融合;取而代之的要以稀疏且變換的筆觸表現出質感,以及狗毛生長的方向。

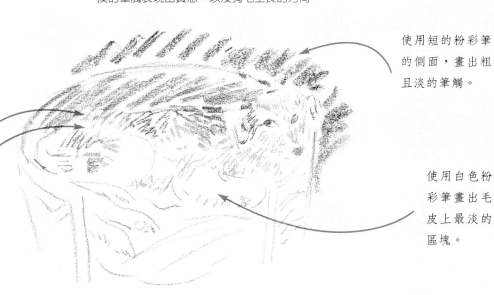

使用短的粉彩筆的側面,畫出粗且淡的筆觸。

使用白色粉彩筆畫出毛皮上最淡的區塊。

藉由變化粉彩筆的筆觸,以表現出基本形態。

階段 3
建立色彩

■ 當對構圖的平衡與比例的正確都滿意後，就可以加入更多的色彩，並輕柔地融合部份的區塊。畫家決定在前景中加入藍色，以便與溫暖的紅棕色形成對比。

提示

在進行色彩融合時，一定要保持手指的乾淨，否則會使色彩髒污。粉彩筆很容易弄髒手指，因此要準備濕布與廚房紙巾，以便需要時可擦拭乾淨並保持手的乾燥。

使用不同濃淡的棕色與鐵鏽色畫籃子的部份，並用手指將色彩略微地融合。

在此加入更多的黃色與橙色並融合，以表現出頭頂毛髮柔順的感覺，並與雜亂的身體上的毛皮形成對比。

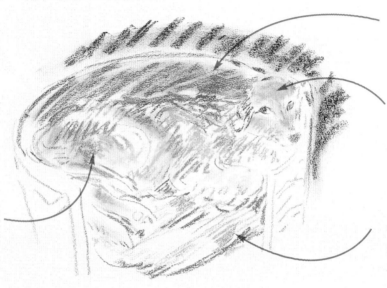

在最初的線條上以橙色與黃色粉彩筆的側面輕柔地畫，並略微地加以融合。

毯子的部份，使用深淺不同的藍色畫條紋，且不加以融合以呈現出前景的趣味性。

階段 4
在紙上進行混色

■ 繼續進行色彩與調子的建立，以達成景深感，並加深籃子後的背景，但畫面中也不要過度地融合，否則畫面會顯得過於單調乏味。盡可能地都在紙上進行色彩的融合，以橙色筆觸旁上紅色，然後再上一條黃色的方式進行，如此的色彩較具「活力」，並可保持色彩的乾淨鮮明。

使用深灰與藍灰色的筆觸加深背景的色彩，並略微地融合使這一部份產生後退感。

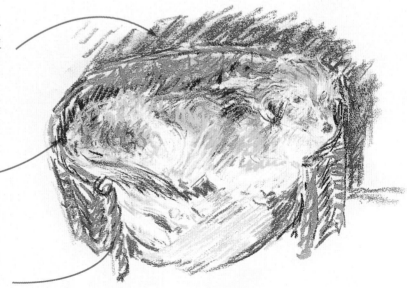

暗的陰影可增加影像的深度，並有助於表現形態。

先用紅棕色粉彩筆，然後再覆蓋上暗棕色與黑色，畫出柳枝編織的籃子的主要線條。

階段 5
細節

■ 現在進入最終也是最有價值的階段，當可以加入細節時，也就是賦予動物特別個性之時。如果使用的是與畫家在此所用的相同軟質粉彩筆，那麼就必須在進一步繼續畫之前，先噴上固定噴膠（如果可能，應先打開窗戶）。要完成這幅速寫，使用暗棕色或黑色蠟筆以點出細節的部份，加深並強化眼睛、鼻子、耳朵與腳掌。最後，使用乾淨的白色粉彩筆或蠟筆，挑出高光的部位，例如：眼睛與濕潤的鼻子，並且必要時在毛皮與籃子上加入更多的細節。

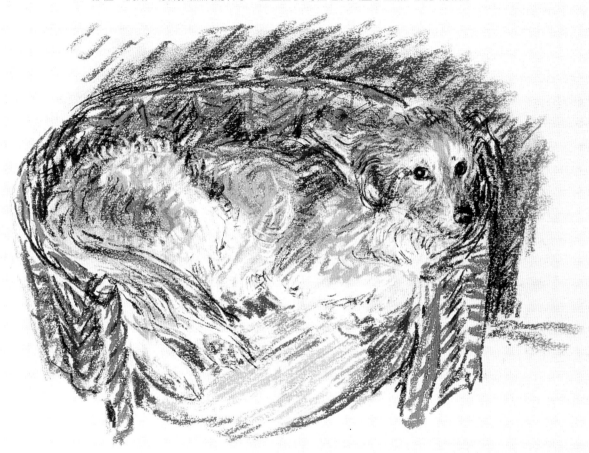

使用黑色蠟筆處理籃子，一方面使畫面整合，並強調狗後腿與臀部的曲線。

使用黑色蠟筆畫出鬚狀的細毛，並使用長且連續的曲線畫尾巴。

閃爍著光芒的眼睛與鼻子，恰與具粗糙質感的毛皮與籃子形成迷人的對比，也顯出狗兒的神采奕奕與聰敏。

更清晰地界定臉部，因為這是整體構圖中的焦點。使用暗棕色粉彩筆畫出籃子所投射出的陰影。

練習 17

速寫寵物鼠　畫家：Bridget Dowty

進行單一動物的速寫，一定要有長時間的仔細觀察。因為藉由觀察可以熟悉動物外在的生理構造、個性表情與行為，以及隨著不同的心情變換而變的行為表現，而這些都是使寵物成為理想速寫主題的原因。此外，最大的優點是，可以使用照片、速寫與簡單的觀察做輔助，來完成最終的速寫，

練習重點

· 以照片與速寫為依據
· 速寫的組成
· 表達特徵

畫家在這個練習中就是運用這種方式。不要過度地倚賴照片，因為速寫才是學習主題最有效的方式，此外對構圖中元素的選擇也要保有彈性，以便能將所想要表現的動物面表現出來。

畫前的速寫

■ 速寫有助於對動物深入的研究，此外更可以找出將如何將觀察所得轉化為速寫簿上的線條。由各種不同的角度進行速寫，可以觀察到動物外觀如何隨著不同的角度而改變的情形。速寫得愈多，就會發現愈多的可能性，而要如何進行最終的速寫，也將逐漸在心中成形。

對於初步的速寫以及在最終速寫的初步階段中，畫家選擇了裝有HB或B筆心的自動鉛筆。如此可以快速且自由地速寫，而不必每隔一段時間就得使用削鉛筆機。

這隻大的耳朵的倉鼠，名字就叫「老鼠」，當牠想睡時，耳朵就會垂下，而清醒與警覺時耳朵上揚，這些對牠的外觀造成極大的變化。

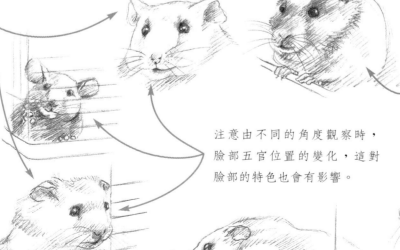

注意由不同的角度觀察時，臉部五官位置的變化，這對臉部的特色也會有影響。

毛茸茸如倉鼠這類的動物，可以運用稀疏加明暗的方式，表現出其濃密毛皮下的身體構造。

為能有助於將轉輪畫出，先標記出中央垂直線做為參考，然後再畫出整個的曲線，並確定形狀的平衡。

在這個階段時尚不需畫出細節，但正確性卻非常重要，因此比例與特殊的姿態一定要精確。注意五官之間的相對關係，那正是表現個性的所在。

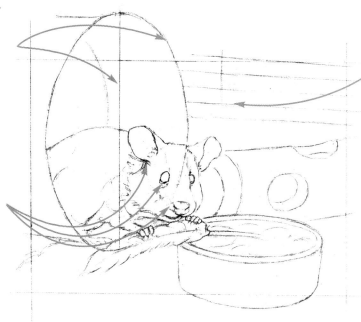

稀疏地畫出後方籠子的欄杆，前方的則省略，如此可以造成觀眾與老鼠同籠的感覺。

階段 1
開始速寫

■ 畫家希望速寫出獨具特色的清醒姿勢，場景的安排也要能將焦點集中於眼睛，因此最後決定結合三張照片的觀點。在決定構圖時，要先想好所有元素的位置，以及其間的調子要如何安排。例如，在老鼠耳朵後方斷木上深暗的空洞，正好可完美地襯托出老鼠臉上淺色的一面。

階段 2
加入明暗與細節

■ 一旦對速寫的「骨架」都滿意後，就可將大部份的參考線與外框擦除。如果在之後的階段中才擦除，那麼就有可能將重要的速寫也一併擦掉了。以稀疏的線條加些明暗以表現出光源，並為速寫加些景深。此外，也可以鉛筆加入重要細節的方式，使此專題更為個人化。

保持後方的轉輪與欄杆部份盡量地簡單，這些都不可過於顯著。

麥子上的細節有助於導引觀眾的目光到老鼠身上。

畫出部份調子的區塊，以表現出臉部受光的情況。一旦建立了光源的方向後，整幅作品都必須依從相同的光源方向。

使用具方向性的鉛筆筆觸，表現出簡單但有效且具代表性的不同的質感。

階段 3
特色與質感

■ 在任何肖像速寫中，眼睛都是焦點所在，因此一旦加入了明暗與高光後，主題就有了生命。仔細地觀察非常重要，不僅眼睛本身而已，邊緣與周圍的毛髮也一樣，因為此處的細節將會影響臉部整體的表情。在此階段時可以換用傳統的B鉛筆，因為較軟的筆心可以畫出較強烈的線條，也加入了更多明暗的變化。

在需要較暗調子的部位，就加重表現明暗時的力道。並且加入更多的細節，例如：毛髮上的光影與耳朵的形態。

提示
將軟橡皮擦搓出細條狀，可以精準地提亮精細的部位。

創造強烈的高光，並小心地擦掉部份已加的明暗，以表現出食碗表面發亮與上釉的效果。

提示
使用B與2B的鉛筆，變換不同力道與具方向的筆觸，就可以建立系列不同的調子與質感。

階段 4
注意細節

■ 持續地逐步建立調子與質感，並藉由加明暗強調出細節。例如，加深斷木底部的陰影，同時也就強調出老鼠臉側叢生的淺色毛。在速寫毛髮時，採用輕且柔和的鉛筆筆觸，以便能與鼻子與眼睛部位平滑閃亮的質感形成對比。速寫過程中不斷檢查，不要懼怕做任何改變。

眼睛周圍一小叢深色的毛，提升主題的警覺感，並傳達出易受傷害的特性。

使用軟橡皮擦提亮已加入明暗的部位，展現由透明的轉輪所看到籠子的欄杆。

使用如4B等尖銳且軟質的鉛筆，以明快的線條畫出鬍鬚。

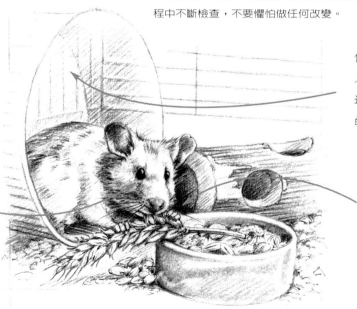

在老鼠後方的陰影與其背部
與耳尖的細緻高光，都使牠
由背景中突顯而出。

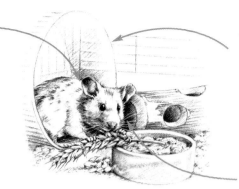

場景中只要淡淡地描
繪出轉輪與籠子。

可以使用最小號的畫筆，沾
白色的不透明顏料或水彩，
點出眼睛、耳朵與鬍鬚最尖
端的亮點，但對於白色的使
用則要非常謹慎。

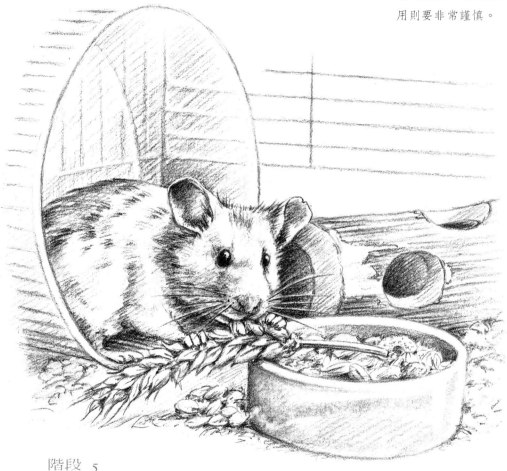

階段 5
完成速寫

■ 目前速寫已近完成，花些時間再次地評估。原先畫家想裁切速寫，使其可以放入
已有的框架中，但現在畫家很喜歡將轉輪完整畫入後，周邊所產生的暈影效果。因
此畫家使用4B鉛筆，加入高光、加強陰影與暗面的細節等，最終的修潤。此外，由
於鬍鬚通過陰影或暗毛色區，因此使用軟橡皮擦擦出亮的邊緣。由於在速寫的過程
中石墨會略微地擴散，使最亮的區快變得較為暗淡，因此使用軟橡皮擦在食碗、毛
與麥子上擦出乾淨的高光。

畫材技法指南

　　乾性畫材包括：木製與碳鉛筆、炭筆、軟質與硬質粉蠟筆與粉彩筆與彩色鉛筆，都是速寫時可靈活運用的好畫材。濕性的畫材包括：墨水、粉蠟筆與水彩，也提供速寫時多樣且豐富的技法表現。

木製鉛筆

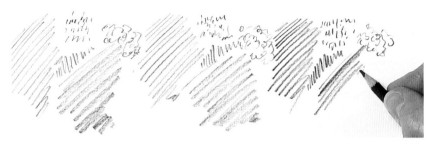

木製鉛筆就是在木管中裝入一枝石墨條。可以適用於各種不同的表面，製造出各種不同的線條效果。要注意的是不同鉛筆製造出不同的線條效果，例如：　B〈硬質〉，3B與6B〈軟質〉鉛筆〈由左至右〉。

石墨條

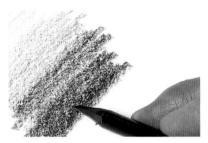

石墨條是短的石墨，其截面的形狀可為正方形、長方形或圓形。一端削尖。長且細條狀與傳統鉛筆相同的也買得到。使用方式則如此處所示，可以製造大面積的調子。

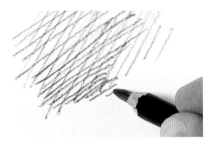

木製鉛筆所畫的直線或交插線，可以變化特定區域的調子與密度。運筆的力道、使用的速度與鉛筆的等級，都會影響到最後的結果。本書中位於暗面的動物身體也以交叉影線表現。

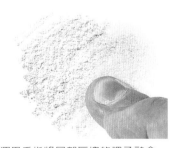

可以運用手指將局部區塊的調子融合，達到使調子變淺的目的。

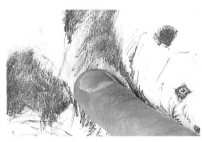

可以在手指上沾一點乾淨的水，然後在水性的石墨處塗抹以創造出變換的調子。此處透過石墨的融合，形成貓熊身上的不同調子。

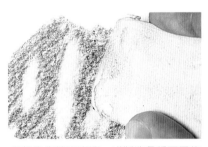

用軟橡皮擦出亮面，或製造各種不同的效果，包括：自然的斑紋、動物身上的質感或高光。對於小的細節部份，則可以將軟橡皮搓揉成長條使用。

碳鉛筆

碳鉛筆是將炭包裹於木棍中的形態，是一種軟質的筆，用非常輕的力道就可以畫出濃厚的黑線。畫在潤濕的紙上時，可以畫出濃淡相同且柔滑的線條。

炭筆

炭筆可以製造流暢的動態線條與不同力道的變化。細炭筆條可以製造出表情豐富的線條，例如，影線或斑點。可在畫的過程中轉動炭筆，藉由改變與紙張接觸面的大小而達成。

可在畫的過程中轉動炭筆，變化與紙張接觸面大小的不同而達成。

運用手指可將具有不同調子的區塊相融合，以促進質感與漸層的表現，這常見於動物毛皮的內側或覆毛皮的外部。

大面積的調子與質感，可以快速地使用炭筆條的邊緣以大且粗的筆觸建立。

炭鉛筆

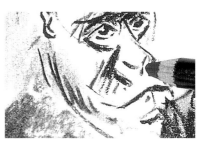

炭鉛筆是將炭包裹於木棍中的畫筆，分為軟、中、硬三種級數。使用上較炭筆條不易髒污，且可畫較細緻的線條，因此常用於畫輪廓等較細密的線條，例如：動物特徵與表情。

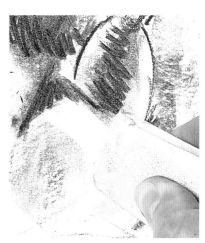

此外，也可以在已完成的畫面上以橡皮擦創造高光與具趣味性的質感。

速寫紙與速寫本

主要的紙品生產商生產單張與簿本，速寫本有多種大小尺寸。平滑的速寫紙分為輕、中、重三種不同的磅數，主要用於乾性畫材與墨水畫。水彩與粉彩作品則另有特殊用紙。

軟質粉彩筆

最通用的就是軟質的粉彩筆,並且有多種的色彩與色調可供選用。使用粉彩筆銳利的邊緣可以畫出細緻的線條,可用於畫影線或交叉影線。

運用粉彩筆側面可將大面積的部位塗上單一的色彩,或覆蓋一種色彩在另一種之上並逐漸淡去。此外,變化運筆的力道亦可達到變化色彩留在紙張上的量。

不同區塊的色彩,可以輕易且快速地用手指加以融合。粉彩筆更可與其他畫材同時使用,例如:彩色鉛筆、水彩與不透明顏料。

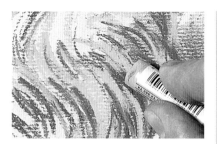

使用不同色彩的粉彩筆並變化運筆的力道,可以建立色層。在此示範中,以層層的覆蓋來表現獅子頸部鬃毛的細節。

硬質粉彩筆

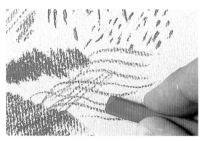

硬質粉彩筆通常都做成正方體,可先用銳利的美工刀先削尖後再用。此外,也可以使用筆的一端或邊緣處畫動物身上常見的變化線條、斑點與小圓點。

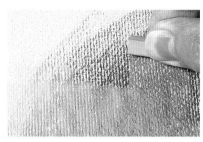

粉彩筆粉狀的特質,使其可以輕易地進行兩種或多種色彩的融合。在以上的示範中,大範圍的綠色粉彩上覆蓋黃色,表現出如上釉般的效果。

蠟筆與蠟鉛筆

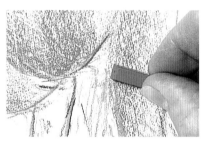

蠟筆與硬質粉彩相似,包括了所有傳統的色彩範圍,例如:黑色、白色、赤褐色、深棕色與深褐色。使用蠟筆的側面,可以畫出大區塊的單一色彩。

粉彩筆專用紙與粉彩簿

大部份的粉彩筆畫家,都會使用專用的粉彩紙,因為這種畫紙可以承受多層的粉彩顏料且不脫落。有各種不同顏色的粉彩紙可供選用。

使用固定噴膠

固定噴膠會在畫作表面留下一層不光滑的樹脂，這層表面不僅覆蓋在上面，而且也將易脫落之色彩固定在紙面，因此一般使用於炭筆畫與粉彩速寫。固定噴膠有噴霧罐裝及一般罐裝，此時將需要用到唧筒將固定膠噴出，也可使用噴霧器，但要小心不可噴到臉與衣服。

蠟鉛筆所畫的線條比蠟筆更細膩，因此適於畫精細的細節部份。

蠟筆

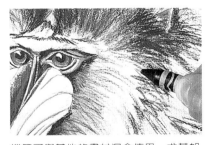

蠟筆可與其他的畫材混合使用，尤其如此處所示範的，就是與彩色鉛筆併用的情形。蠟筆適用於描繪細節，也適用於畫大面積的色彩。

粉蠟筆

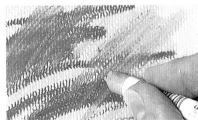

粉蠟筆可以是不透明的、半透明的、也可以是透明的，而且此畫材有一系列廣大的色彩可供選擇。可用於表現不同質感的斑紋，也可以將一種色彩覆蓋在另一種色彩上，如此範例中所示。

粉蠟筆的一致性，是創作刮除技法製造特殊效果最理想的畫材。如圖所示，運用美工刀。

粉彩鉛筆

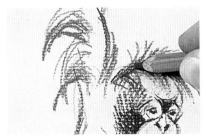

粉彩鉛筆就是將硬質的粉彩條包覆於木棒中，是畫線條的理想畫材；尤其是加入細節在以軟質或硬質鉛筆畫的速寫中。可使用一般的削鉛筆機或美工刀削尖粉彩鉛筆。

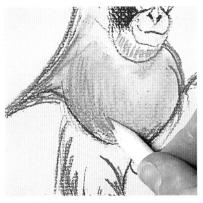

可以使用紙筆代替手指進行色彩的融合，不過這要視所想達成的效果為何而定。紙筆適用於極軟質的畫材，且邊緣部份比用手指融合的部份更為明確清晰。

彩色鉛筆

彩色鉛筆不但方便而且乾淨，也容易攜帶。所有石墨鉛筆可以畫的傳統線條技法與筆觸，例如：畫影線，彩色鉛筆也都可以做出。此外，彩色鉛筆也適用於畫大面積的區塊。

彩色鉛筆亦可在畫紙上進行色彩的融合。使用兩種色彩進行畫影線，然後由遠處觀看，這兩種色彩就會猶如一種完整單一融合後的色彩呈現。

水性彩色鉛筆

水性彩色鉛筆是彩色鉛筆與水彩的複合體。可以如同彩色鉛筆般地運用，然後再用沾水的軟性水彩筆在畫紙上進行顏料的溶解與混合。

將手指上略微沾些水，就可以將不同區塊的水性彩色鉛筆所著的色彩進行融合，就如同此處的示範，蓬鬆柔軟的鳥羽也就呈現出來了。

美術筆

美術筆與傳統的鋼筆相似。但有不同大小形狀的筆尖，可用來畫精細的線條、曲線與點線。

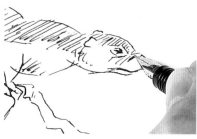

可快速使用的美術筆是理想的速寫工具。美術筆可用來畫影線，表現形態與調子，可以精密控制的筆尖對畫細微的細節非常有用，例如：眼睛、鼻子與嘴巴。

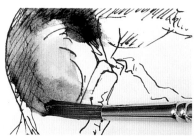

在使用美術筆畫動物主題主要的輪廓線後，就可以用淡彩塗抹大範圍的區塊。

水彩簿

水彩專用紙有以單張販賣的，也有各種不同大小尺寸的本子。冷壓製造的水彩紙是被公認最多樣化、也最易使用的一種畫紙。

原子筆

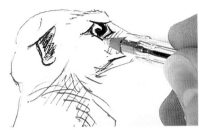

雖然原子筆只能畫出粗細一致的線條，但可用於強調細節，並創造出既生動又自然的結果。

筆刷筆

易於使用，筆刷筆有個尼龍製、具彈性、且如同畫筆般的筆尖，可畫出如此處所示範的既流暢又柔和的筆觸。

麥克筆與氈頭筆

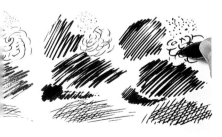

市面上販售有系列不同的麥克筆與氈頭筆，都可用於畫各種不同的線條與標記。圖中示範，是用黑色不同粗細筆尖的氈頭筆畫出的各式標記。

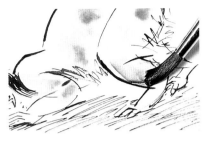

可以使用彩色麥克筆與氈頭筆畫出色彩區塊，或在畫紙上進行色彩的融合。

在麥克筆或氈頭筆的速寫中加入水，則可創造出趣味性的效果。

墨水

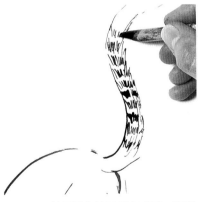

竹筆是一截切斷的竹子製作成的，有各種不同的厚度。有些則如示範中所示，具有特殊的形狀，與不同大小的筆尖。此示範中，竹筆沾了防水性墨水畫精細的線條，表現出毛茸茸的貓尾。

本示範圖中使用的是防水性的墨水，那麼就可以在線條上加入不同調子的淡彩。

如示範圖中，在黃墨水淡彩乾後，用畫筆沾上橙色墨水，速寫出點滴的細節。

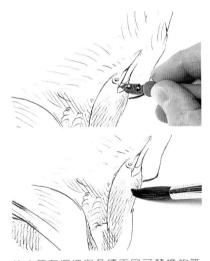

沾水筆有握把與各種不同可替換的筆尖。可以畫出粗細不同流暢的線條，端視所使用的力道而定。如果使用水溶性墨水速寫，可以用畫筆沾乾淨的水，在部份區塊中進行色彩融合，創造不同的調子。

水彩

上一層不分調子的淡彩，就是在大號畫筆中沾滿顏料，以水平線條由上向下逐步畫。在第一筆與第二筆之間，要略微重疊進行。

此外，也可以在已乾的淡彩上再上一層顏料，這也就是被稱為濕中乾的技法。這可以運用以加深部份區塊的色調。在上色時動作要盡可能地快速，並使用最少的筆觸完成。

可以在已塗上色彩但卻仍濕的部位再上一層色彩，這也就是被稱為濕中濕的技法。隨著底層濕度的不同，此技法造成色彩的流動與溶合的程度也略異。

插入高光，如此示範中，猴子頭部的毛髮，要畫完一圈是非常困難的，因此最佳的解決之道就是先以遮蓋液加以保留。以畫筆沾遮蓋液，塗在要保留的部位。

遮蓋液一旦乾了，就會排斥水性顏料，因此可以達到保護下層畫面不被顏色覆蓋。

紙的鋪平法

大部份的紙張吸水後都會膨脹。因此使用濕性畫材如水彩作畫前，應先將紙張鋪平處理，以免膨脹扭曲的紙成為作品中的一大敗筆。

1 先將紙平放於紙板上。

2 測量並剪下長度與紙相當的紙膠帶。

水彩紙

水彩紙是屬於織造紙、非酸性，而且通常為白色。依不同的厚度與表面質感，可分為三大類：粗糙、冷壓及熱壓。一般機器製造的水彩專用紙都相當便宜，然而一旦遇水就會扭曲、產生變形。模造紙則較耐用但易扭曲變形。最好，也是最貴的紙一就是手工紙。

當在塗了防染蠟的紙面上著色時，色彩會由塗佈的地方散開，並陷入紙紋中，因而造成了奇妙的斑點效果。

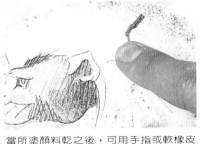

當所塗顏料乾之後，可用手指或軟橡皮擦將遮蓋液搓掉，即可顯露出原先保留的畫面。

防染蠟也可以是蠟燭的蠟、粉蠟筆或蠟筆，這些都可以阻隔顏料，但阻隔的效力都不如遮蓋液完全，也就因此而可以製造出具趣味性的效果。首先，運用蠟燭輕柔地或隨意地畫。

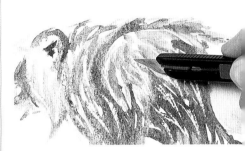

可運用刀片、將上色的紙刮除，造成細緻的白色線條。先待上色的紙完全乾燥，使用刀尖深入紙中刮除表面的部份。這是製造亮面非常有用的技法。

3 將紙泡於盛有淨水的水盤中，再取出。

4 將紙平放於紙板上。沾濕剪下的紙膠帶後，以紙膠帶將紙固定貼於紙板上，而膠帶的三分之一貼於紙上，另外的三分之二則貼於紙板上。

5 使用海綿將膠帶刷平。並吸除紙張上多餘的水份後，晾乾，直到紙張完全乾燥且變硬為止。全乾後，使用美工刀將膠帶割除。

畫材供應商名單

　　書中所提到的大部份的畫材在一般好的美術社中都可以購得。或者，下面所列的各地供應商也可以提供離您最近的零售商。

NORTH AMERICA

Asel Art Supply
2701 Cedar Springs
Dallas, TX 75201
Toll Free 888-ASELART (for outside
　　Dallas only)
Tel (214) 871-2425
Fax (214) 871-0007
www.aselart.com

Cheap Joe's Art Stuff
374 Industrial Park Drive
Boone, NC 28607
Toll Free 800-227-2788
Fax 800-257-0874
www.cjas.com

Daler-Rowney USA
4 Corporate Drive
Cranbury, NJ 08512-9584
Tel (609) 655-5252
Fax (609) 655-5852
www.daler-rowney.com

Daniel Smith
P.O. Box 84268
Seattle, WA 98124-5568
Toll Free 800-238-4065
www.danielsmith.com

Dick Blick Art Materials
P.O. Box 1267
Galesburg, IL 61402-1267
Toll Free 800-828-4548
Fax 800-621-8293
www.dickblick.com

Flax Art & Design
240 Valley Drive
Brisbane, CA 94005-1206
Toll Free 800-343-3529
Fax 800-352-9123
www.flaxart.com

Grumbacher Inc.
2711 Washington Blvd.
Bellwood, IL 60104
Toll Free 800-323-0749
Fax (708) 649-3463
www.sanfordcorp.com/grumbacher

Hobby Lobby
More than 90 retail locations throughout
the US. Check the yellow pages or the
website for the location nearest you.
www.hobbylobby.com

New York Central Art Supply
62 Third Avenue
New York, NY 10003
Toll Free 800-950-6111
Fax (212) 475-2513
www.nycentralart.com

Pentel of America, Ltd.
2805 Torrance Street
Torrance, CA 90509
Toll Free 800-231-7856
Tel (310) 320-3831
Fax (310) 533-0697
www.pentel.com

Winsor & Newton Inc.
PO Box 1396
Piscataway, NY 08855
Toll Free 800-445-4278
Fax (732) 562-0940
www.winsornewton.com

UNITED KINGDOM

Berol Ltd.
Oldmeadow Road
King's Lynn
Norfolk PE30 4JR
Tel 01553 761221
Fax 01553 766534
www.berol.com

Daler-Rowney
P.O. Box 10
Bracknell, Berks R612 8ST
Tel 01344 424621
Fax 01344 860746
www.daler-rowney.com

Pentel Ltd.
Hunts Rise
South Marston Park
Swindon, Wilts SN3 4TW
Tel 01793 823333
Fax 01793 820011
www.pentel.co.uk

The John Jones Art Centre Ltd.
The Art Materials Shop
4 Morris Place
Stroud Green Road
London N4 3JG
Tel 020 7281 5439
Fax 020 7281 5956
www.johnjones.co.uk

Winsor & Newton
Whitefriars Avenue
Wealdstone, Harrow
Middx HA3 5RH
Tel 020 8427 4343
Fax 020 8863 7177
www.winsornewton.com

索引

頁碼以斜體印刷時，表示名詞為當頁之標題

國家圖書館出版預行編目資料

捕捉瞬間之美・動物速寫 / David Boys著；林延德,郭慧琳譯 . -- 初版 . --〔臺北縣〕永和市:視傳文化，2004〔民93〕
面：　公分
含索引
譯自:Draw and sketch animals
ISBN　986-7652-26-6（精裝）

1. 動物畫－技法

947.33　　　　　　　　　　93007541

謝誌

本公司對以下同意將畫作提供給本書使用的畫家致上萬分的謝忱。

關鍵字：b=下，t=上，c=中央，l=左，r=右

David Boys 3, 10b, 11c, 25b, 35b, 50c/cr, 73t, 83br, 92tr, 93c; John Busby 68t, 84t; Julia Cassels 61b, 82bl; Penny Cobb 34tr; Bridget Dowty 60br; Victoria Edwards 24br, 25tr; Ruth Geldard 112; Sandra Fernandez 7b, 11t; Kay Gallwey 60bl; Stephanie Manchipp 92l; Nick Pollard 24bl, 73b; Mary Ann Rogers 51t, 72/73bc

其他未提及的照片與圖像之版權皆屬本公司所有。對本書有貢獻者我們深表敬謝，若有疏漏或錯誤，尚祈見諒。

我們也要感謝倫敦動物協會，允許本書的所有畫家與攝影家進園實地拍攝與繪製本書所需要的動物影像。。